西方绘画技法经典教程

用丙烯技法画船和港口

内附 24 幅基础线稿

【英】查尔斯·埃文斯　著

白雯煜　译

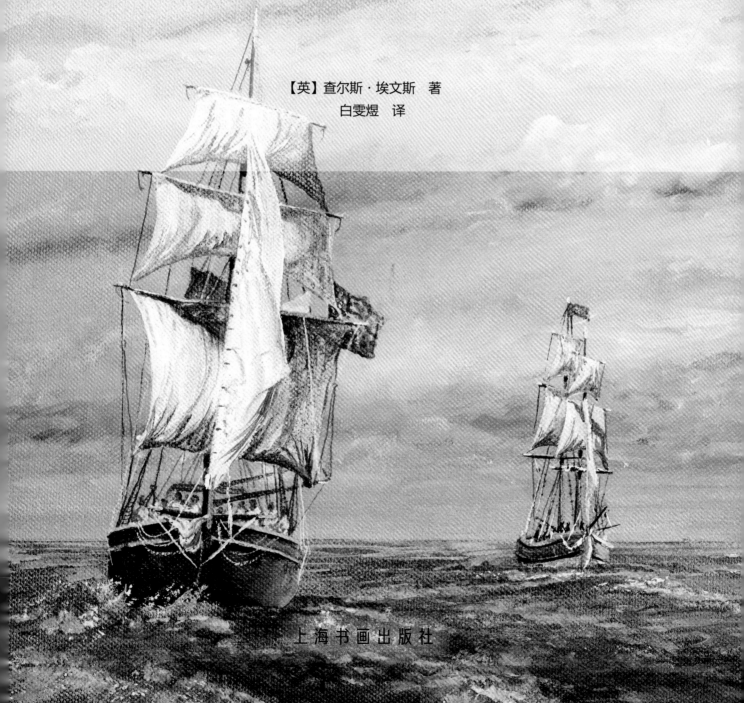

上海书画出版社

图书在版编目（C I P）数据

用丙烯技法画船和港口 /（英）查尔斯·埃文斯著；
白雯煜译 . —— 上海：上海书画出版社，2020.4
西方绘画技法经典教程
ISBN 978-7-5479-2329-0

Ⅰ . ①用… Ⅱ . ①查… ②白… Ⅲ . ①丙烯画 – 绘画
技法 – 教材 Ⅳ . ① J213.9

中国版本图书馆 CIP 数据核字 (2020) 第 060536 号

Original Title: What to Paint: Boats & Harbours in Acrylic

First published in Great Britain © Search Press Ltd. 2015

Text copyright © Charles Evans 2015

Photographs by Paul Bricknell at Search Press Studios

Photographs and design copyright © Search Press Ltd 2015

Chinese edition © 2020 Tree Culture Communication Co., Ltd.

上海树实文化传播有限公司出品，图书版权归上海树实文化传播有限公司独家拥有，侵权必究。Email: capebook@capebook.cn

合同登记号：图字：09-2020-289

西方绘画技法经典教程
用丙烯技法画船和港口

著　者	【英】查尔斯·埃文斯
译　者	白雯煜

策　划	王　彬　黄坤峰
责任编辑	金国明
审　读	陈家红
技术编辑	包赛明
文字编辑	钱吉苓
装帧设计	树实文化
统　筹	周　歆

出版发行	上海世纪出版集团 上海书画出版社
地　址	上海市延安西路 593 号　200050
网　址	www.ewen.co www.shshuhua.com
E - mail	shcpph@163.com
印　刷	浙江新华印刷技术有限公司
经　销	各地新华书店
开　本	889×1194　1/16
印　张	7
版　次	2020 年 5 月第 1 版　2020 年 5 月第 1 次印刷
印　数	0,001-4,300

书　号	ISBN 978-7-5479-2329-0
定　价	62.00 元

若有印刷、装订质量问题，请与承印厂联系

西方绘画技法经典教程

用丙烯技法画船和港口

内附 24 幅基础线稿

【英】查尔斯·埃文斯 著

白雯煜 译

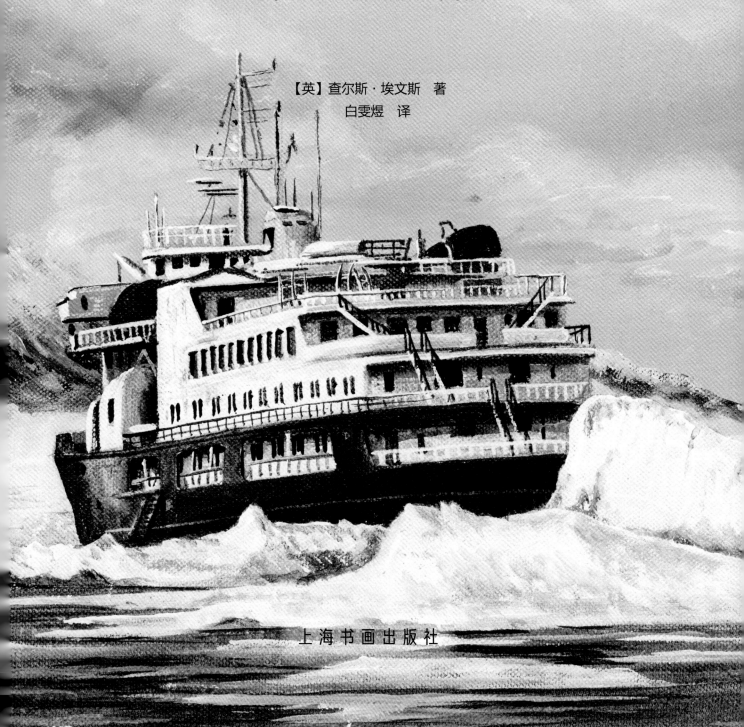

上海书画出版社

视频观看方法

1. 扫描二维码

3. 在对话框内回复"用丙烯技法画船和港口"

2. 关注微信公众号

4. 观看相关视频演示

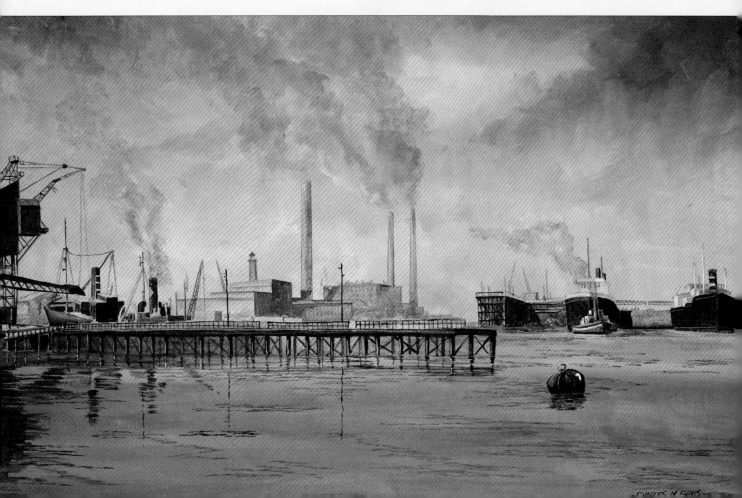

目录

致谢

谨以此书献给我亲爱的、年迈的母亲，她常常问我："这本书你已经写了有些日子了，我去世前能看到它的成品吗？"

引言

我居住的英国北部沿海城市伯兰为我描绘船只和港湾带来了无尽的灵感。但除了伯兰，我还想在本书中展现各国船只的那令人惊叹的多样性，因此收录了一些描绘世界各地船只的画作。而且我觉得单纯将画面内容局限于"船只、港湾和水面"略显单调，所以还收录了有关船只场景的画作，包括在美丽的塞纳河上泛舟、破冰船在俄罗斯寒冷荒凉的景色中破开冰面等场景。

用艺术家的眼光去看，你看到的事物会略有不同。我想艺术家观赏景物时不仅仅是欣赏景物之美，还会仔细观察景物的结构和色彩。朋友经常发现我走神了，不再倾听他们的谈话，因为我开始"看"了——所以我听到过很多次这样的话："哦，别理他，他是个艺术家！"确实，"拥有艺术家的眼睛"是站在原地盯着某处看的极好借口。

画出整艘船的形态并不简单，因此人们作画时常常会感到畏难。我在本书中展示了不同视角下、不同形状、不同大小的船只，希望能帮助你进一步了解它们，而不是凭空猜想它们的样子。

这本书里的每一幅画都附有对应的颜料表、背景信息以及这幅画背后的灵感。我会对每幅画的局部细节进行放大展示。这些要么是我特别喜欢的部分，要么是对画面构成非常重要的部分。

请记住，一幅好的画作不一定是复杂的。我们是画家，不是摄影师，所以不必追求完全还原眼前的景物，而是可以根据创作需求自由移动周围的事物并调整构图。当我外出时，我总会随身携带速写本，或者照相机手机（这是我的绝杀技），记录沿途触手可及的灵感。事实上，你也可以把这本书当作自己的速写本，将书中的灵感运用到自己的画作中。

本书提供了画作的线稿，让你有机会了解画家是如何设计构图的。与直接根据照片作画不同，以线稿为基础大大降低了作画难度，希望你能从中获取灵感，迈出绘画的第一步。

这本书将向你展示一种简单的方法，无须从书上撕下线稿就可以把它们转印到画纸或画布上。为了进行更多探索，你也可以在转印时放大线稿，或者自由改变构图、为画面添加其他元素以及将不同的元素混合起来。

最后，这本书里并没有自命不凡的艺术术语，它就是按照我讲话和看待事物的方式来表现内容的。我希望你快乐地使用它，就像我在绘画过程中享受的旅程一样。

CHARLES M. EVANS

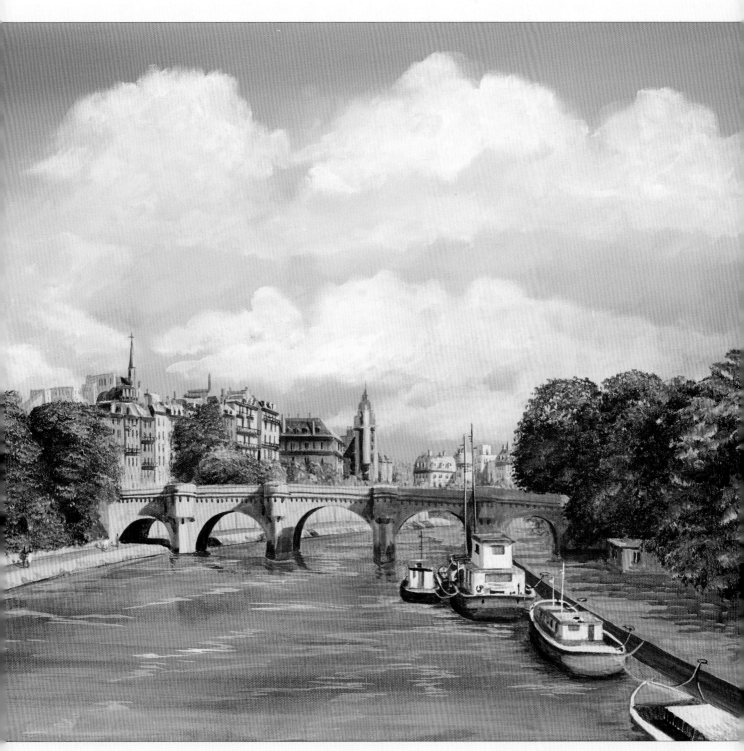

《巴黎》，将在44～45页展示。

画作

《斯特尔兹》，16页

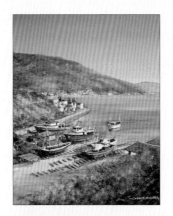

《希腊船坞》，18页

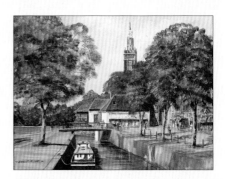

《埃丹》，20页

《波尔佩罗》，22页

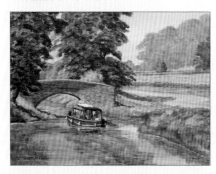

《运河船上的假日》，24页

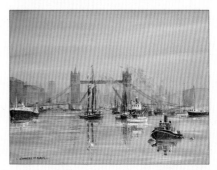

《河中盛会》，26页

《米克诺斯》，28页

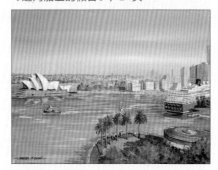

《悉尼歌剧院》，30页

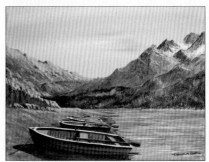

《斯威斯划艇》，32页

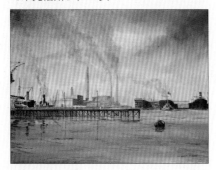

《布莱斯港》，34页

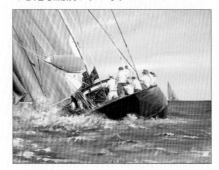

《帆船竞赛》，36页

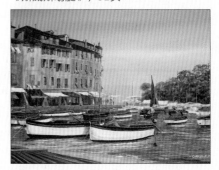

《地中海港口》，38页

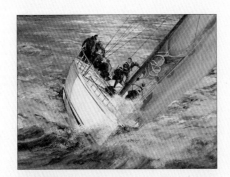

《参赛者》，40页

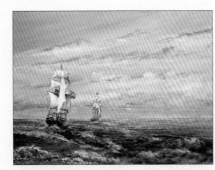

《高桅横帆船》，42页

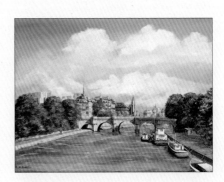

《巴黎》，44页

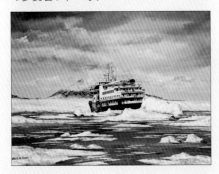

《俄罗斯破冰船》，46页

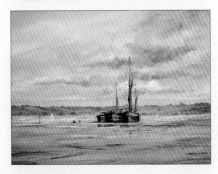

《萨福克郡》，48页

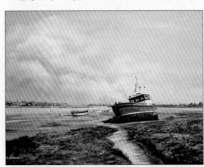

《阿尔恩茅斯》，50页

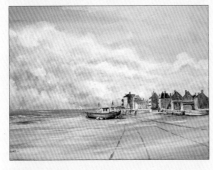

《奥尔德堡》，52页

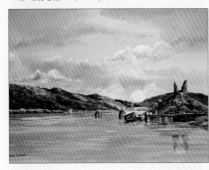

《茅尔城堡》，54页

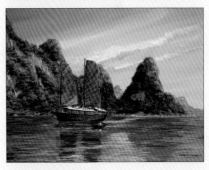

《泰国平底帆船》，56页

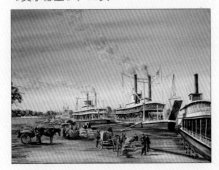

《密西西比内河船》，58页

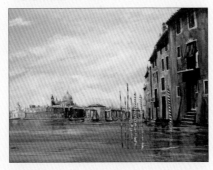

《威尼斯》，60页

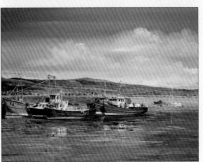

《托伯莫里》，62页

转印线稿

按照以下步骤，你就可以在不破坏线稿的情况下将它们誊印到画纸上。你也可以将线稿影印或扫描，放大到想要的大小后再按照以下方法描摹。

使用复写纸

复写纸常用于转印图像，它的另一个名字"石墨纸"有时更为人所熟知。它类似于打字机时代所使用的碳纸。

1. 将水彩纸、画布或油画纸平放到你想转印的那张线稿下方。如果你用的是油画布框，那就需要将线稿撕下来使用。

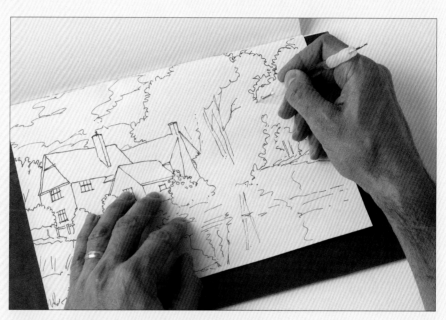

2. 在线稿和画纸或画布之间平放一张复写纸，用转印笔（或没有墨的笔）在线稿上描摹线条，转印图像。

3. 将复写纸移去，揭开线稿，图像转印完毕。接下来可以开始上色了。

使用铅笔

1. 将你想转印的线稿翻到背面，用软铅将背面涂满。

2. 翻回线稿正面，将画纸或画布铺在线稿下方，用转印笔在线稿上描摹，将图像转印到画纸或画布上。

3. 掀起线稿就可以看到转印完成的图像了。移走画纸或画布时，记得在这一页和后面的线稿之间放上一张纸，避免线稿背面的石墨沾到下一页线稿上。

如何使用这本书

你可以使用书后的线稿，参考我的建议，临摹书中的画作。但你或许想做一些新的尝试，使画作更符合自己的品位。为此，你可以提取线稿中的某个元素，并将其放入不同的背景中，或者用同样的线稿画出不同季节或不同配色方案下的景物。

如果想用更大尺寸的画纸作画，你可以影印或扫描线稿，然后将它们放大到合适的大小。

在部分画作，尤其是特写部分中，画布的纹理能够呈现出很好的效果。尽管我在书中用的是画布，但本书提到的所有绘画技巧都可以在优质的厚水粉纸上实现。

天空的晕染是书中唯一使用了湿画法的部分，这种技法需要用大量的水润湿画布或画纸。在画云彩时，我常用一支较大的笔刷将颜料刷到画布上，再用手指将它们涂抹成云的形状。有时，我也会趁着画布上的颜料湿润，直接在画布上混合颜料。

这片看起来分外安静的景色截自《希腊船坞》（18~19页）的上半部分。作为一幅独立的作品，它具有不同于传统的构图方式，引导观众的视线从前景中的白色建筑物进入画中，越过杨树进入海湾，然后顺着远处的岬角离开。当你不想思考船只的画法时，可以参考下图的构图方式。如果选择了这个别致的构图，请保持水湾温暖的氛围。在冬季温暖的室内绘制这样的景色再合适不过了。

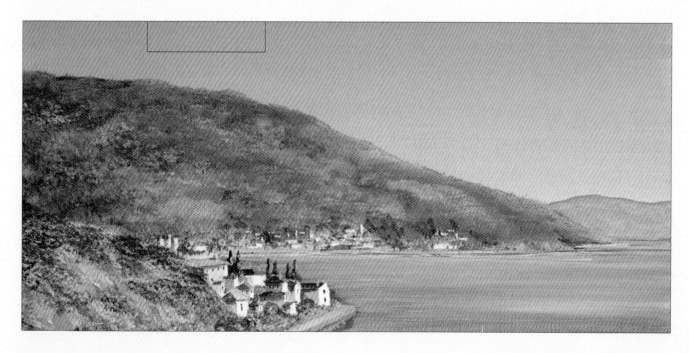

《斯特尔兹》（16～17页）构图别致，充分利用了这栋结实建筑的边缘轮廓及屋顶高度，它们与远处的崖壁和海面之间存在一段距离，丰富了画面层次。

仔细观察《巴黎》（44～45页）这幅画中的河岸。现实中这里原本停泊着船只，我隐去了船只，展现出塞纳河岸边的美丽风光。

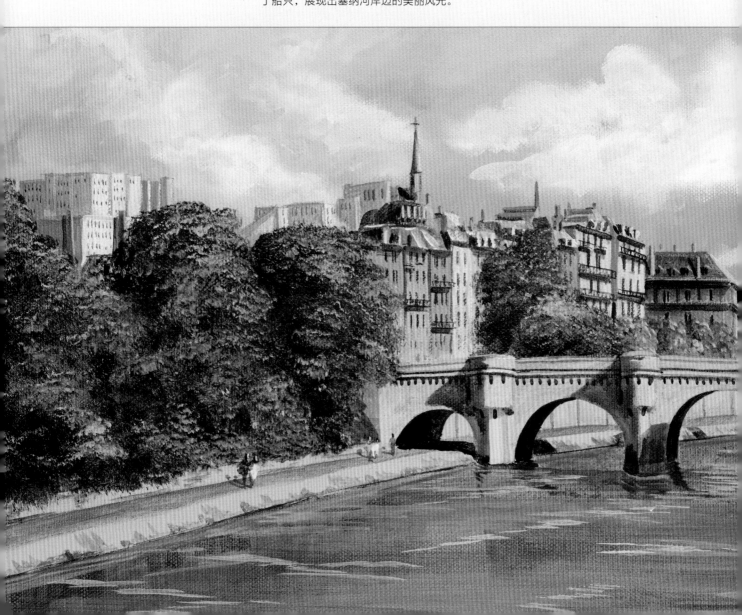

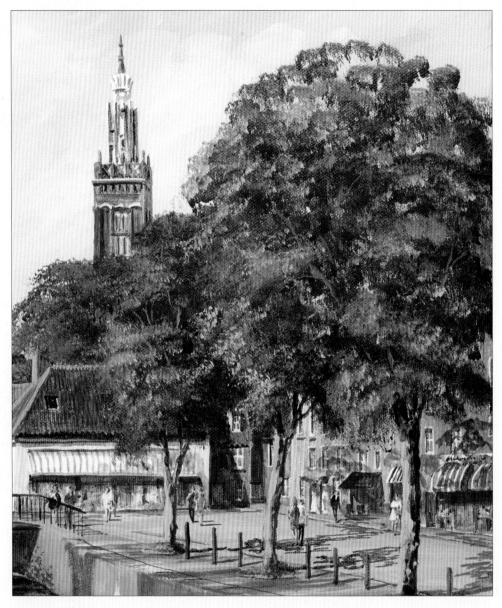

《荷兰广场》

这幅图截自《埃丹》（20～21页），画面聚焦于温馨的小小市集。树木及强烈的光影突出了小广场上的商店、行人，使画中景物看起来向远处延伸。

不同于原画，教堂的尖塔位于现在画面的左侧，十分显眼。画面虽小，却成功地塑造出景深和造型，营造出氛围。

绘制船只

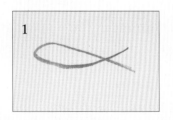
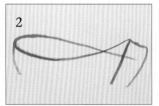
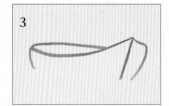
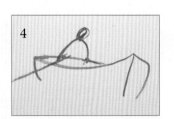
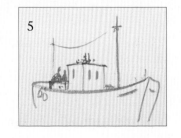

　　有些船只的结构可能十分复杂，不过总有简单的办法来画它。首先，画一条简易的鱼，如图一。在鱼头处画一条小弧线，然后在鱼尾处添加三条线，如图二，这样一艘船的基本形状就画好了。擦掉重叠部分的线条，如图三，你的纸上就有了一艘船。

　　这个方法可以用来绘制大部分船只。在船上加一个人形，如图四，你就画出了一艘划艇。将船身的笔画向下画得更长一些，再在船上画一个小方块、两根桅杆，它就变成了一艘渔船，如图五。总之不必担心，多画船会使你受益匪浅。

笔刷和颜色

这本书里的所有绘画作品都是使用温莎·牛顿艺术家级丙烯颜料在画布上绘制的，所用颜色列在了右侧的方框中。在开始作画前，我会先用生赭浅浅地上一层底色。在颜色比较淡的区域，例如某些天空部分，会依稀透出底色，这是因为很多温莎·牛顿艺术家级丙烯颜料都有透明性。

某些画作中有一些颜色很深的地方，人们认为那是黑色的。其实，我从不使用现成的黑色颜料，因为它们效果扁平又死气沉沉。根据我的经验，想要调出好看的黑色，最简单的方法就是将培恩灰和熟赭混合，或是将群青和熟赭混合。

在每一幅画中，天空部分使用的蓝色都是贯穿于这幅画其余自然景色中的蓝色，比如水、树或草中出现的蓝色调或阴影部分的蓝色调。对于画面效果而言，使用哪种蓝色并不重要，重要的是使整幅画色调平衡。

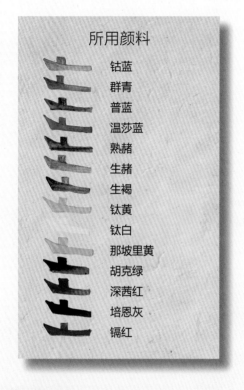

所用颜料

钴蓝
群青
普蓝
温莎蓝
熟赭
生赭
生褐
钛黄
钛白
那坡里黄
胡克绿
深茜红
培恩灰
镉红

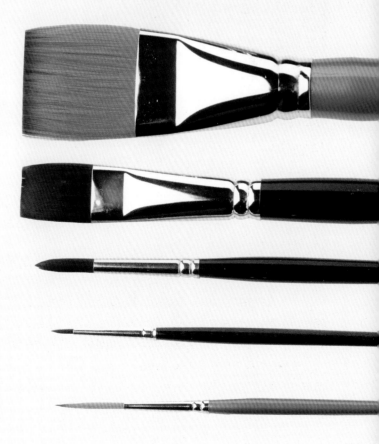

37毫米扁平刷是我用来画所有天空的笔刷，它可以快速覆盖大片区域。通常，当要画许多云时，我会用这支笔刷蘸取颜料涂抹在画布上，然后用手指画出云彩的形状。

25毫米扁平刷用于为中等大小的区域上色，例如建筑的墙壁。我也会用它锐利的边缘刻画一些细节，比如涟漪和波浪。

8号圆刷用于画大部分船体和那些与它大小相似的区域。与25毫米扁平刷相比，8号圆刷的精确度更高，当然使用难度也更高。

2号圆刷用于画人物、窗口等细节。它是支结实的小刷子，可以蘸取很多颜料。

3号细圆刷是为了画索具而发明的笔刷。

《斯特尔兹》

斯特尔兹是英国东海岸的一个小渔港，离我住的地方不远。这是我从小就知道并且常常重游的地方，因为它有非常多值得一画的美妙风景。画作选择了一个相对简单的场景，经典的"L"形构图，建筑物向下延伸到水中，水又将你的目光引向远处。

画草图时，光线从右边照射下来，船上的两位渔民正费力地尝试将船划到停泊点。这一幕让我想起一个让人忍俊不禁的玩笑。其中一个渔民曾打电话给我说："希望你没把我们划船的场景画到画里。"我回答说："没有，我只画裸体。"

所用颜料

钴蓝

钛白

生褐

深茜红

胡克绿

熟赭

那坡里黄

钛黄

培恩灰

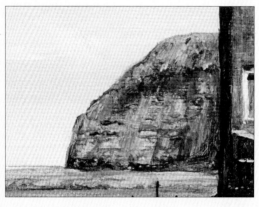

崖壁并没有太多细节，但是使这幅画有了背景，并引导观者的目光向远处延伸。我用8号圆刷蘸取生褐给整块区域上色，然后用胡克绿和熟赭的混合色在崖壁顶部轻轻点画。将笔刷完全洗净后，在生褐中加入少许培恩灰，调出更深的混合色，为崖壁画上岩石纹理。最后，用8号圆刷在草地上点画少许那坡里黄以提亮画面。

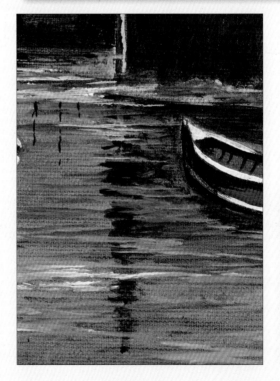

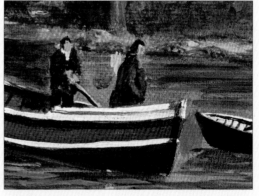

船上的两位渔民看起来很复杂，但放大看你就会发现他们是由几个小色块组成的，并不难画。用2号圆刷来画渔民，人物肤色是钛黄和少许熟赭的混合色。右边的渔民穿着一件绿色的外套，这件外套使用了胡克绿和生褐的混合色。左边渔民衣服的颜色则是生褐和少许钛白的混合色。他们脖子周围的高光使用了钛白，阴影和头发的颜色是培恩灰。两位渔民都是黑发，这样就不必再用其他颜色来描绘发色了，太幸运了！

绘制水面，别让水中倒影看起来完美得像镜子映出来的一样，要让水面有波动的效果。用笔刷蘸取生褐和培恩灰的混合色，用断断续续的线条绘制倒影，这种混合色也常被用来刻画建筑。

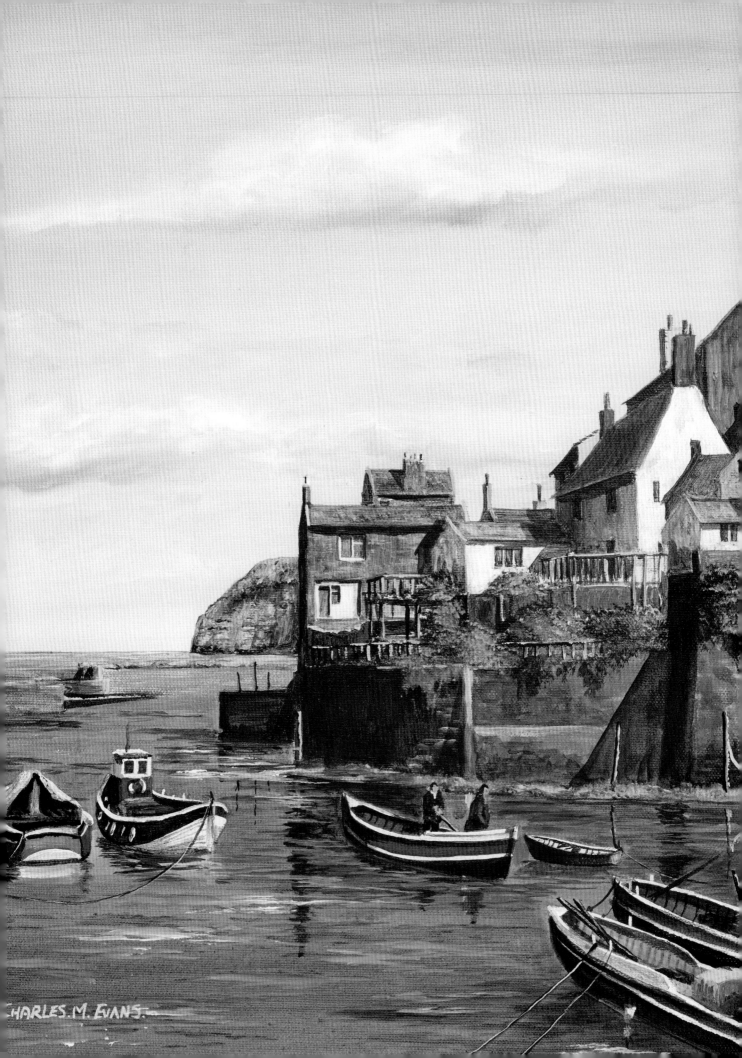

《希腊船坞》

画中的老式希腊船坞看起来很棒，它是由我现场拍的照片和画的速写结合而成的。那时的天空万里无云，光线强烈而明亮。这幅画在景物的比例和色调方面有着很明显的透视效果。对艺术家而言，如何捕捉景物的温度和氛围是真正的挑战。

这幅画作非常引人注目。一本好书通常有开端、发展和结尾，而这幅画就如同一本好书，有着鲜明浓烈的前景、山峰和村落组成的中景以及逐渐淡去的远景。我当时在一座山的山头，顶着炽热的阳光才捕捉到了这番美景，但这一隅繁忙景象真的值得被记录下来。

小贴士
在钛白中加少许蓝色，用于表现冷色调的阴影。

所用颜料

普蓝

钛白

镉红

深茜红

群青

胡克绿

熟赭

生赭

那坡里黄

生褐

培恩灰

画作右侧的这片区域非常重要，远处隐约可见的山峰映衬着前方葱郁的山坡。在这幅画中，远处的山峰带有暖色调，用25毫米扁平刷蘸取普蓝和少许深茜红的混合色来绘制山峰。在调色过程中我加入了大量的水，混合色被稀释至几乎透明，隐约透出熟赭底色。

选择8号圆刷来画村庄。建筑物的亮面是钛白，暗面则是钛白和少许普蓝的混合色。屋顶的亮面是熟赭和少许钛白的混合色，暗面是熟赭。绘制杨树时，用胡克绿和普蓝的混合色先画暗面，然后在混合色中加入少量那坡里黄以绘制杨树的亮面。屋子的窗户是用纯培恩灰点上的。村庄属于远景，因此你不需要再绘制更多细节。注意，水面会映出景物的颜色，你可以使用与景物相同的颜色来绘制水面，但是不要把它们画成完美的镜面，这样会显得不够自然。

从整体来看，远处很显然是一个村庄。但是近看你会发现，村庄由白色和熟赭的色块组成，中间夹杂着一些强调建筑物暗面的蓝色。村庄部分的刻画均使用2号圆刷。

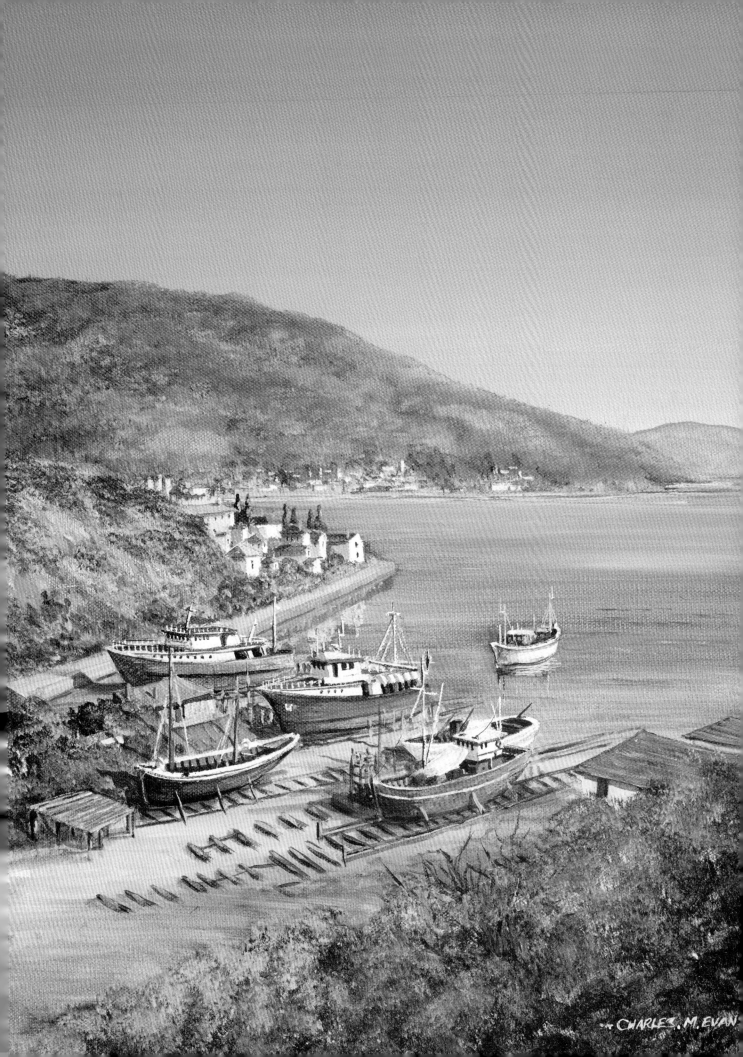

CHARLES. M. EVAN

《埃丹》

　　这幅描绘荷兰埃丹的画，因独特的建筑物以及显眼的运河而具有浓浓的荷兰风情。画面右侧的树木展现了画面的透视感：前景处的树木最突出，远处建筑物后的树木隐约可见，遵循了近大远小的原则。教堂的尖塔为整体构图添加了绝妙的垂直结构。

　　作画那天埃丹的天气并不暖和，所以我描绘了一片刮着大风的天空：先用钴蓝和钛白的混合色在画面上铺上底色，然后用37毫米扁平刷蘸取钛白，短促用力地点画。

所用颜料

钴蓝

胡克绿

熟赭

那坡里黄

生褐

培恩灰

钛黄

钛白

深茜红

镉红

生褐

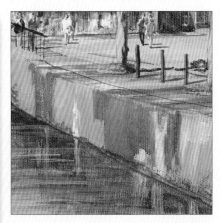

画面左侧大树的阴影投射在河堤上，间接表现出了河堤的结构。同时，树冠的阴影延伸到对岸，丰富了对岸河堤的肌理感。用25毫米扁平刷混合钴蓝、深茜红以及少许熟赭来画这个部分。注意，我还零零散散地画了几笔稀释得很淡的钛白。用明暗反差来制造对比是一种巧妙的小技巧。别用又粗又宽的笔触去画整幅画，那只是浪费精力罢了。

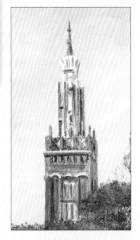

这个尖塔为画面构图添加了绝妙的垂直结构。用2号圆刷蘸取稀释过的培恩灰描绘塔尖，并在塔尖左部点上少量钛白。画好塔尖后，用2号圆刷蘸取钛白刻画塔尖下方体积更大的部分；混合生褐和培恩灰，在钛白上画出右侧面垂直的几道阴影，塑造出凹凸感。换8号圆刷刻画尖塔的主体部分，颜色采用生褐和熟赭的混合色，然后用培恩灰添加阴影。在生褐和熟赭的混合色中加入少许钴蓝来画尖塔的窗户。

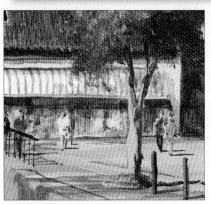

画中女士所穿的粉色短裙实际上比画面中的样式更长一些，我将它画短了。粉色是用深茜红和少许钛白混合出来的，人物的肤色则是钛黄和少许熟赭的混合色。画人物时，影子是一个很重要的部分，它们使人物看起来切实站在地面上而非飘浮在半空中。人物影子的颜色和运河岸壁上那些阴影一样，用的是钴蓝、深茜红和少许熟赭的混合色。

为了画出树木的纵深感，先用胡克绿加熟赭、胡克绿加生赭这两种混合色画枝叶，然后点上那坡里黄。为了达到浓郁的色彩效果，这些颜料几乎都没有加水稀释。将25毫米扁平刷刷头朝下猛地扎入颜料中以使刷头蓬开，然后用点画的方法逐层叠加颜色。完成后，在树木的暗部用3号细圆刷加上一点嫩黄的新枝，提亮画面，提升画面的立体感。

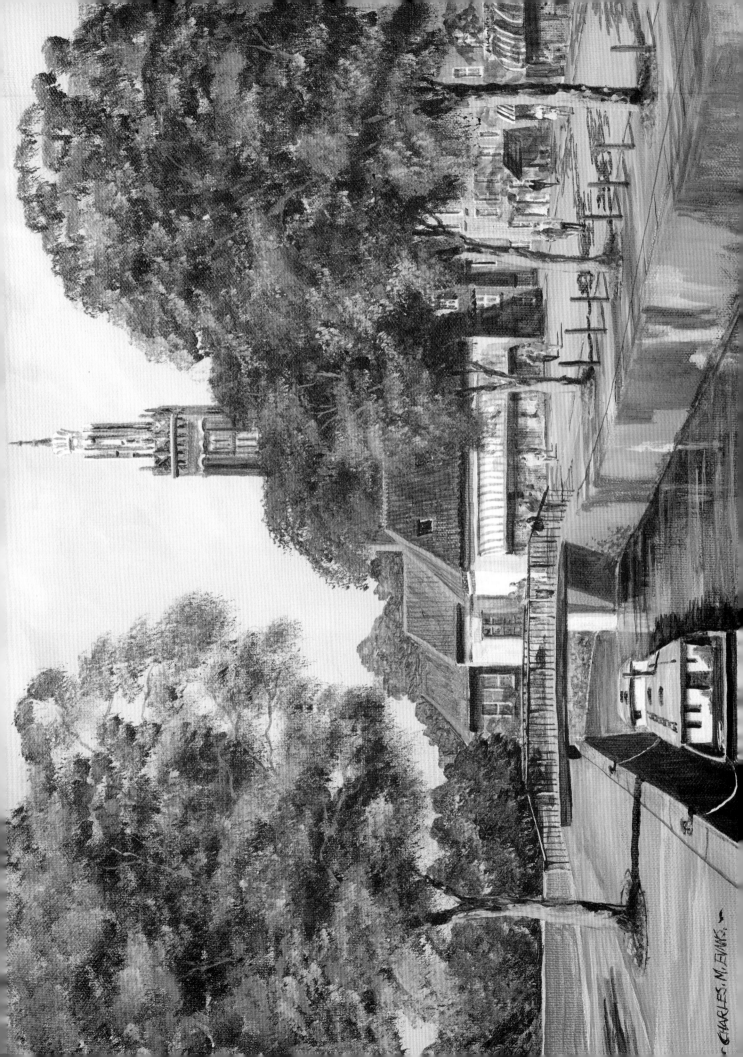

CHARLES. M. EVANS.

《波尔佩罗》

波尔佩罗是康沃尔郡一个迷人的标志性渔港，虽然总是忙碌拥挤，但也充满了灵感。我小时候去那儿时还是个穿着短裤的小男孩。记忆中在那儿度过的日子非常快乐，太阳总是很灼热，海水总是很温暖，圣诞树看起来比现在大得多。最近再次造访波尔佩罗时，我发现它比记忆中的样子还要美，在那里我以不同的视角分别画了几幅水彩画。

要画波尔佩罗，难点在于透过杂乱的物品和拥挤的人群来观察事物，从而画出最重要的部分。我已经在下面这幅画作中帮你解决了这个问题，现在你看到的是井然有序的波尔佩罗。

所用颜料

- 普蓝
- 钛白
- 钛黄
- 深茜红
- 钴蓝
- 那坡里黄
- 胡克绿
- 熟赭
- 生褐
- 镉红
- 培恩灰
- 生赭

使用钛黄和少量深茜红的混合色来表现肤色。在较暗的区域画一些明亮的事物有助于画面产生更强的光感。上图中，人物的色彩较为明亮，我将他们画在建筑物的阴影前就是用了这种表现手法。左侧人物身上的白衬衫则进一步加强了光感。通过明暗关系产生强烈对比是非常有效的技巧，除了绘制人物，也可以用在其他区域。

在画两件前后靠在一起的事物时，一定要在两者间添加阴影，这样才能表现出前后关系，避免两者融为一体。这些靠着港口岸壁的梯子就是典型的例子，绘制时用的是2号圆刷。岸壁本身是生褐色的，颜色较深的纹理用的是生褐和少许培恩灰的混合色。梯子同样也是生褐色的，亮部是钛黄和少许生褐的混合色，阴影部分则是普蓝、深茜红和熟赭的混合色。画阴影所用的混合色同样可以用来画天空。

小贴士

注意画中光线投射的方向，这样才可以把阴影的位置画准确。在这幅画中，光线是从右侧照射下来的。

此处，我用胡克绿和熟赭的混合色来绘制树木，然后用培恩灰随机地做些点缀。接下来将胡克绿、生褐和熟褐混合，画出山丘。用25毫米扁平刷蘸取那坡里黄，在山丘与树交界处点画，使山丘和它后面的树被区分开。

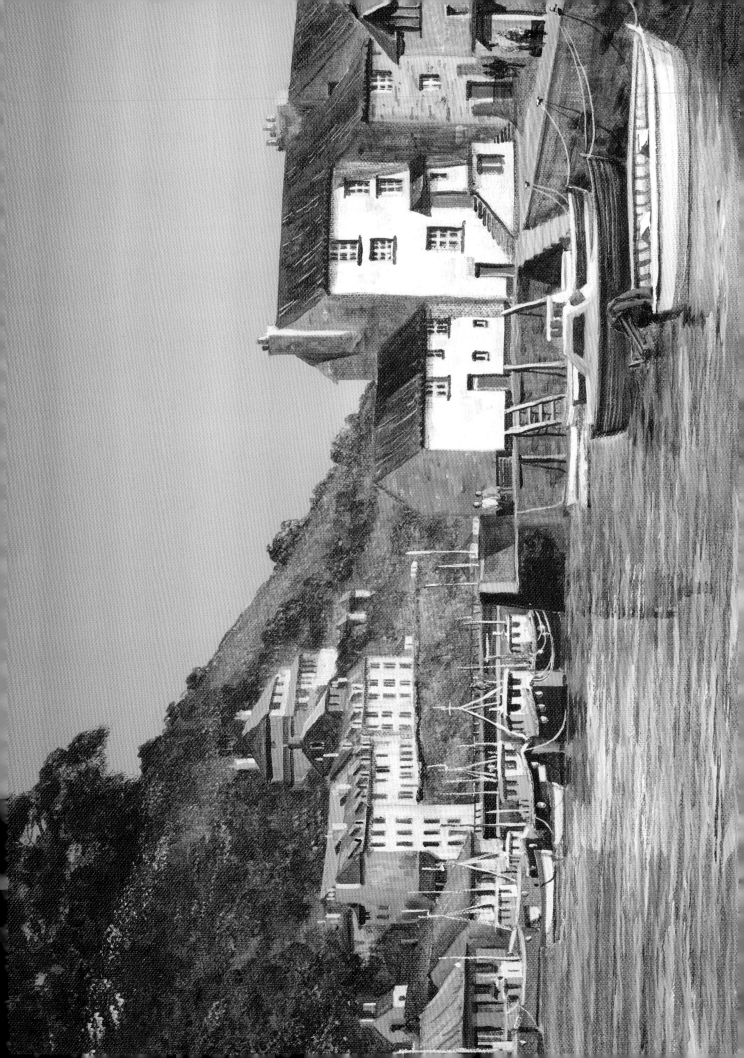

《运河船上的假日》

这幅画旨在唤起那些在英国运河上度过温暖夏日的美好回忆，它使用了强烈的色彩和深绿色来表达水面的宁静。这样一幅画总让我回忆起慵懒朦胧的夏日，乘坐传统英式运河船穿梭于英式乡村之间。我尝试利用近景和远景中两种树木的不同颜色来创造对比，以使画面产生纵深感。近景中的树木由色彩鲜明的各式绿色组成，远处的树木则具有雾蒙蒙的暖色调。桥梁陈旧的砖石和与之产生鲜明对比的阴影使桥梁成了这幅画中表现力最强的部分。

所用颜料

钴蓝
胡克绿
生赭
熟赭
生褐

那坡里黄
深茜红
培恩灰
钛白
钛黄

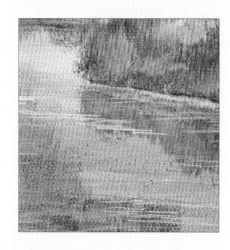

用草地的颜色描绘其在河中的倒影，表现出水面的平静，使河水看起来更逼真。待绿色干透后，注意，景物及其倒影间要保留一丝间隙。使用25毫米扁平刷罩染一层钴蓝和少许钛白的混合色。待颜料干燥后，用8号圆刷散乱地画一些不规则的线条，为水面添加涟漪，使水面变得更亮、更引人注意。在倒影的暗处增添几笔亮色，使画面更立体形象。

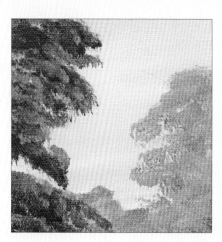

比起远景中的树木，前景的树木看起来是多么显眼鲜明！前景中从左侧伸出的树枝使用了胡克绿、熟赭和少许培恩灰的混合色，更具表现力。远景中的树木使用了胡克绿和那坡里黄的混合色（较浅的绿色），由它画出的树木与前景中的相比看起来距离我们更远。为了强调这两片树木之间的距离之远，可以在远处树木的底色上再添加一些浓烈的颜色，使色调更偏暖，我使用的主要是那坡里黄与少许熟赭的混合色。接下来用胡克绿和钴蓝的混合色绘制树篱，以此作为区域间的分界线。

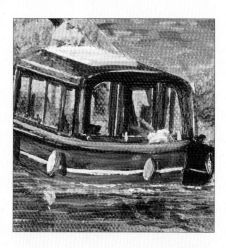

为了避免驳船的玻璃看起来扁平无趣，我选择让观众透过玻璃看见驳船里面的事物。先用8号圆刷蘸取培恩灰，在玻璃框内画一些形状随意的图案；待颜料干燥，在框内再刷一层经过大量稀释的培恩灰与钴蓝的混合色，创造出画面的空间感。

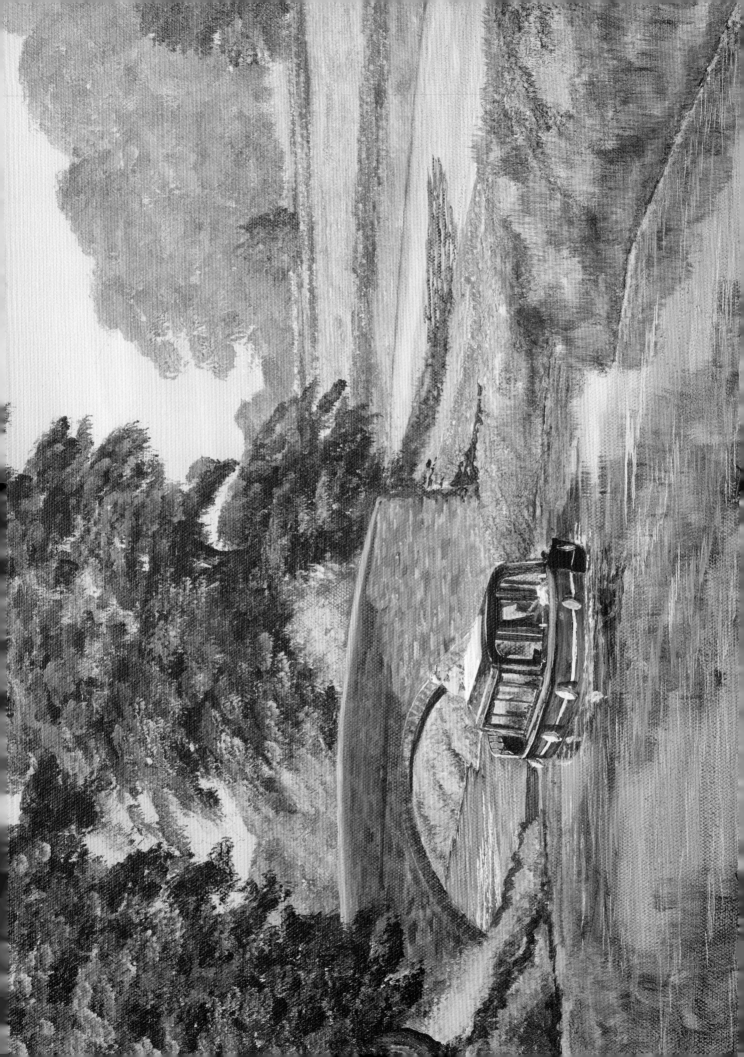

《河中盛会》

这幅画作展现了远方的伦敦塔桥，绘画灵感来自河中盛会的现场照片，这场盛会是为庆祝2012年"英国女王钻石禧年"而准备的。尽管伦敦塔桥是一个无比壮观而又意义重大的地标，但在整体绘画构图中，我依然将它放在了远处，塑造出画面笼罩于浓雾下的朦胧感，与前景中清晰明丽的船只形成鲜明对比。

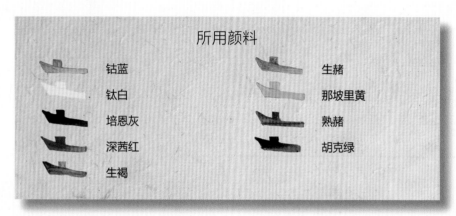

所用颜料

钴蓝	生赭
钛白	那坡里黄
培恩灰	熟赭
深茜红	胡克绿
生褐	

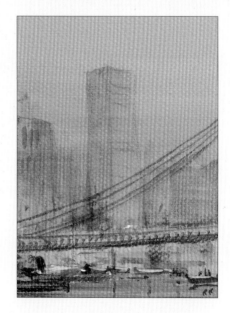

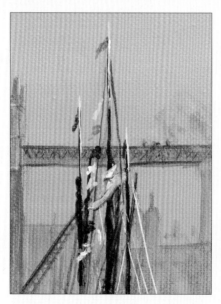

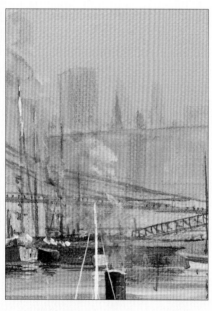

背景中隐约可见的建筑画起来都很简单。以远处的这座塔为例，它的外形是一个非常简单的长方体，用8号圆刷蘸取生褐和钛白的混合色为它上色。在混合色中加入少许钴蓝，为建筑物添加一些更深的笔触。接着，用钴蓝在建筑物的立面画几条水平线，表现其楼层高度。这些线条看起来并不像蓝色，因为我下笔非常轻，并且采用了湿画法。

由于这场盛会是为庆祝2012年"英国女王钻石禧年"而准备的，很多船只上都挂着彩旗。我绘制彩旗时并没有再现彩旗上的褶皱和繁琐的细节，而是将它们简化为色块，用8号圆刷的笔锋绘成。我知道航海学中肯定有专门的术语来定义这些彩旗，并且肯定还会有人说无法从我的画作中读取到任何有用的信息。但是我认为那并不重要，我是艺术家，能从我的作品中感受到美就够了。

如果画中有烟囱，我会再添加一些飘散的烟雾为画面增色。说实话，这一步委实令人心慌，因为这么做是在已经全部完成的画上再添加几笔，稍有不慎就有可能毁掉前面的所有心血。但若是画好了烟雾，则能大大提升画面效果，观者可以透过烟雾看到已经画好的其他景物。画烟雾前，确保画布上的所有颜料都已经干透了，用8号圆刷蘸取培恩灰和钛白的混合色，从烟囱的顶部开始绘制烟雾，沿烟雾飘散的方向旋转笔刷，以此来完成烟雾的绘制。趁颜料未干，在烟雾上晕染少许生褐，增加层次感。

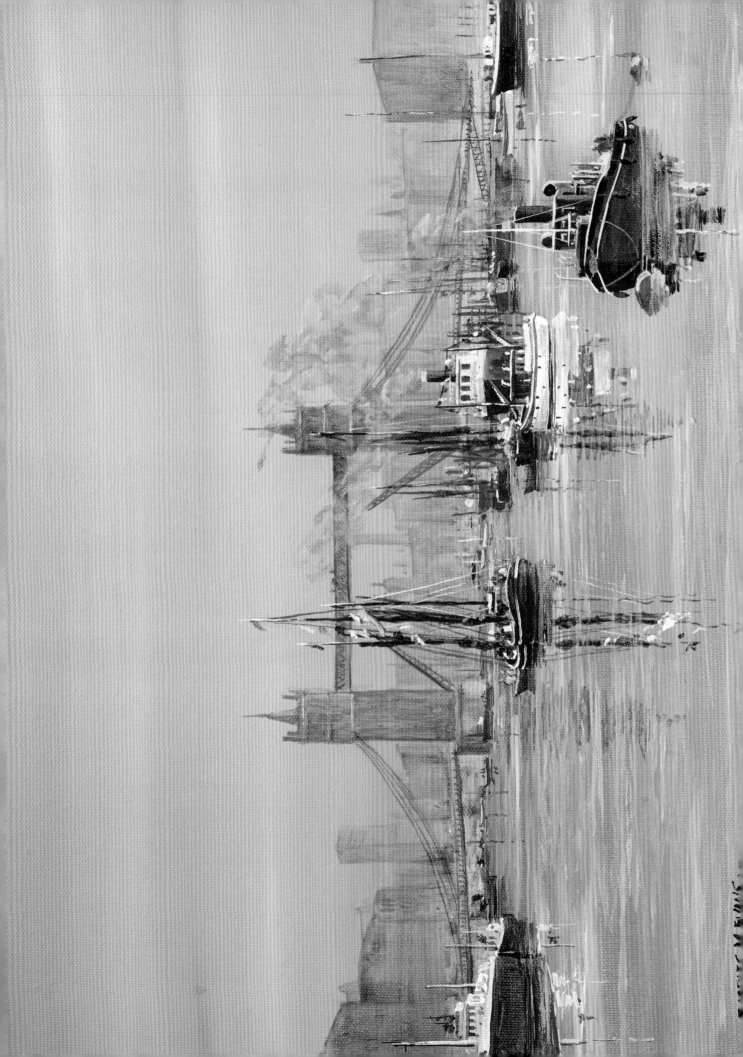

《米克诺斯》

米克诺斯既是希腊的一个度假胜地，也是一个以打鱼为业的忙碌岛屿。我希望这幅画作能反映出这一点，而不仅仅是描绘那里美好的夏日假期。因此，我在画中描绘出了强烈的阳光、温暖的氛围以及非传统的船只！和波尔佩罗一样，米克诺斯也是一个人流密集的地方，但是画画时只要在适当的地方增添几个人物即可，不必一一描绘所有出现的人，这样可以使一幅画作具有足够的生活气息而不会看起来很乱。建筑物后的山峰一角扩展了景深。

所用颜料

普蓝
钛白
钛黄
镉红
深茜红
生褐
那坡里黄
胡克绿
熟赭
培恩灰
钴蓝
群青

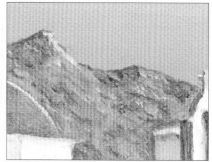

刻画建筑物后的山峰。用25毫米扁平刷蘸取生褐和钛白的混合色为整个山坡区域上底色，然后用同样的笔刷蘸取生褐在山坡各处倾斜地画上几笔。接着，蘸取培恩灰和熟赭的混合色，进一步增添纹理。用少许钛黄塑造山峰右上角处的高光部分。

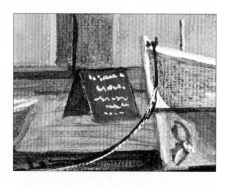

精致的细节可以对画作效果产生很大的影响，例如上图所示的小黑板。你不必非常认真地去设计招牌，点到为止即可。用8号圆刷蘸取群青和熟赭的混合色为黑板上色。待颜料干燥，用3号细圆刷蘸取钛白，在黑板上添上一些潦草的笔迹。

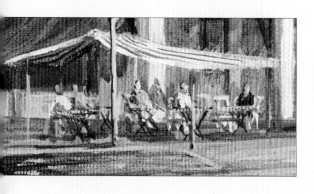

你可以给画作中的人物画上任何颜色的衣服。图中人物的肤色是钛白和少许深茜红的混合色。桌子和椅子是用8号圆刷描绘的，步骤非常简单，蘸取生褐画上几条水平线，然后在线条下方画出交叉的桌腿即可。接着，蘸取少许培恩灰来画各处暗部，并将雨棚涂上钛白。待钛白干透后用细圆刷蘸取深茜红为雨棚添上几道条纹，让细节更精致。

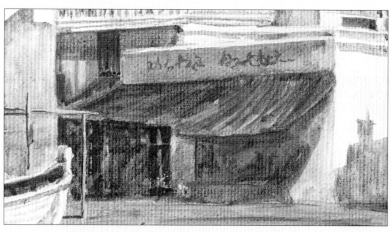

米克诺斯的日照强烈，图中的角落不仅处在阳光的直射下，还被雨棚遮挡，所以我为此处画上了很深的阴影。画阴影前，先用正常的颜色画出阴影中的所有细节，待颜料干燥，用普蓝、深茜红和熟赭的混合色为整片区域画上阴影。画店铺招牌的方法和画黑板类似，店铺招牌上的字是用细圆刷蘸取培恩灰画出的。

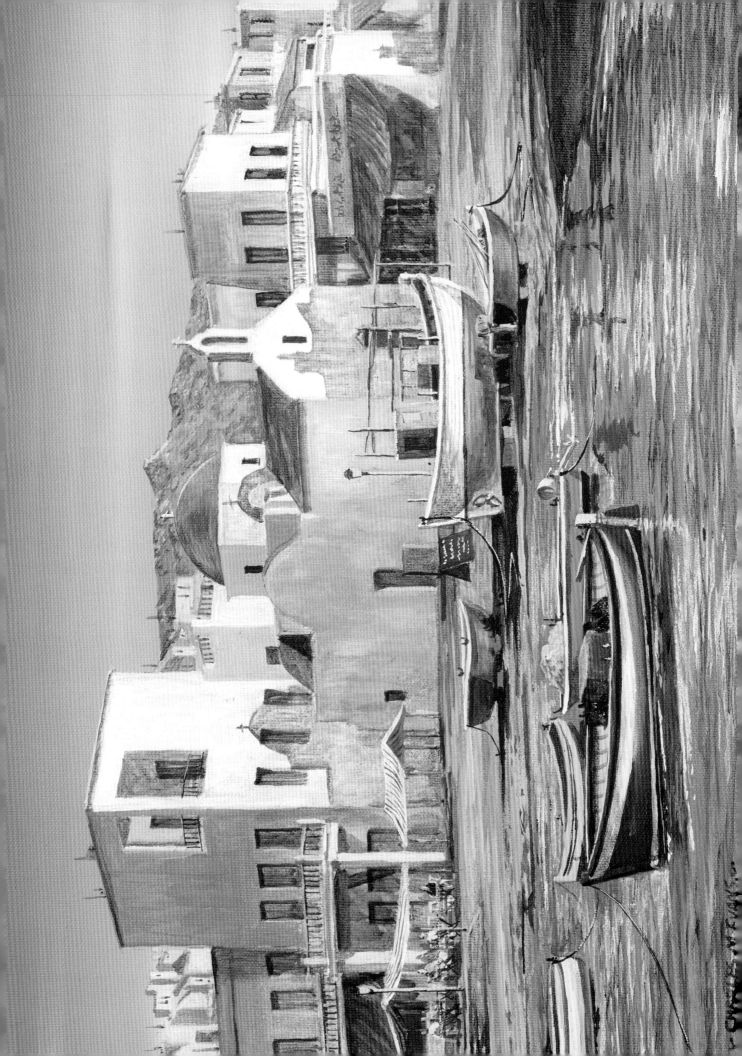

《悉尼歌剧院》

我从未去过悉尼。这幅画作的灵感来自我朋友拍摄的照片。当你想描绘一个你从未去过的地方，并且手边的参考物只有一张照片时，请不要拿起照片立刻就开始作画。就像我母亲常说的那样，学会"三思而后行"。

不妨仔细研究一下照片，确定照片中的哪些元素是你需要的，并去掉你不需要的那些元素。在我朋友拍摄的照片中，歌剧院是最重要的画面焦点，而树木的确切数量等琐碎细节则无关紧要。让景物为你服务，而非你去遵循它。在这幅画作中，我想画出景物由近及远的色彩变化，从而展现浓烈鲜明的前景、隐约可见的中景（例如那些建筑物），以及梦幻朦胧的远景。

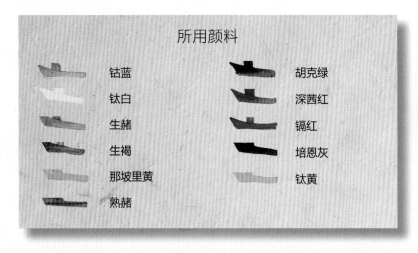

刻画远景时我先画了树木。用胡克绿和生赭的混合色为树木上底色，然后点画上少许钴蓝作为其暗部，再点画少许那坡里黄作为亮部。接着我们刻画朦胧的建筑物，趁颜料湿润，分别用纯钛白、钛白和生褐的混合色以及少许钴蓝画一些水平和竖直的笔触，然后蘸取熟赭，以同样的方式为建筑添加暗部。

所用颜料

钴蓝　　　胡克绿

钛白　　　深茜红

生赭　　　镉红

生褐　　　培恩灰

那坡里黄　钛黄

熟赭

棕榈树是风景画中较容易描绘的树木之一。用8号圆刷蘸取生褐和钴蓝的混合色画树干的主体部分，在树干的右侧面添加一点钛黄作为高光。接着刻画棕榈树的树叶，用25毫米扁平刷蘸取胡克绿、钴蓝和少许熟赭的混合色，画出叶子的形状，在混合色中加入少许培恩灰刻画叶子的暗部，在树叶上随意地添加几笔那坡里黄来提亮亮部。树和人的影子用的是钴蓝、深茜红和熟赭的混合色。我希望画出一种从高处向下看的感觉，因此树木和人的影子是向斜上方延伸的。注意，有些人站在树木的阴影里，所以那些影子越过了他们。

有一个非常简单有效的办法来画船只经过水面留下的尾流。用钴蓝、少许钛白和极少胡克绿的混合色绘制水面，用8号圆刷蘸取钛白在完全干燥的水面上添加线条。注意，在船只刚驶过的地方白色尾流翻起的浪花通常很大，随着船只的远离浪花也会逐渐变小。接着，在浪花下方添加一些阴影。趁颜料还未干透时，在浪花下方画一些较深的颜色，这种颜色只需比原本水面的颜色略深即可。

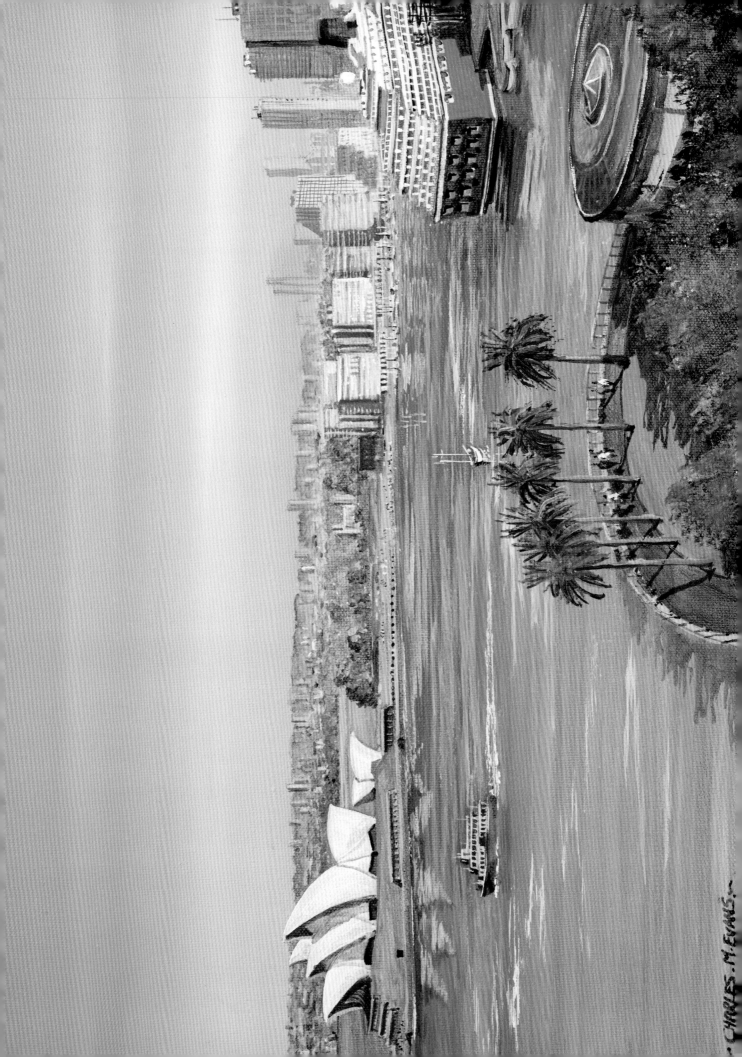

CHARLES . M . EVANS .

《斯威斯划艇》

我很少画山，但是不得不说画山是种享受。尽管山峰通常看起来高大又壮观，但在这幅画中我希望它们能看起来更柔和一些。这幅画的构图来自几年前我在旅行中完成的一张铅笔速写。我们从法国自驾出发，途径意大利，最终到达瑞士，沿途住在漂亮的旅馆里。在两周左右的旅程中，我们见到了各种各样的美景，创作的选择空间很大。我没给画上的这个地方拍过任何照片，因此我根据脑海中的回忆和想象来为画作上色。灵感的来源总是多种多样的，例如这次我用到的就是这幅多年前的速写！

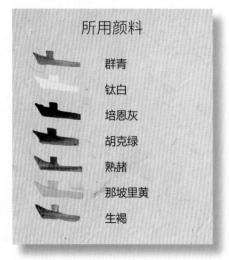

所用颜料

群青

钛白

培恩灰

胡克绿

熟赭

那坡里黄

生褐

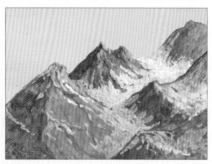

描绘山顶的积雪十分重要，它能够提升画面的整体效果。和往常一样，白色事物的阴影中会带有蓝色调，所以我先用钛白画出所有积雪，待颜料干燥后，再用经过大量稀释的群青在阴影处刷上一层。

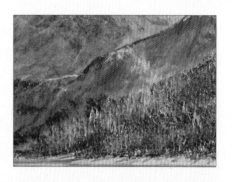

描绘树林。我没有单独画出树林中的任何一棵树，而是将25毫米扁平刷蘸取颜料，用笔刷的边缘在画布上轻轻拍打，使画面上出现自然的垂直笔触。树林的底色是胡克绿和熟赭的混合色，在混合色中加入少许那坡里黄绘制亮部，在混合色中加入少许培恩灰绘制暗部。

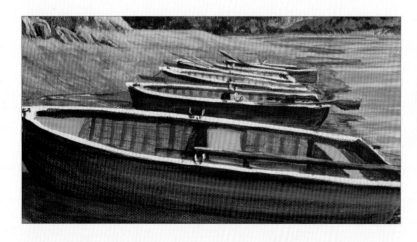

上图中的船只呈现了典型的"近大远小"——船只随着距离的增加而逐渐缩小，犹如一条小径般将你的视线引入画中。注意观察每艘船比前一艘缩短了多少。我画前景中的船时，使用群青色做底色，亮部画了几笔钛白以达到提亮效果，而用培恩灰和群青的混合色绘制暗部。另外，我还用暗部的混合色描绘了船中的部分小细节，例如小船边缘的桨架，最后记得用钛白增加高光。

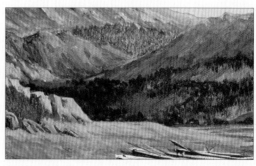

在这幅画中，水的转向对远处的画面来说非常重要，画中用前后两块颜色迥异的陆地凸显了水的转向。在画完远景山峰的所有细节（例如树木）后，用25毫米扁平刷蘸取经过大量稀释的蓝白混合色为整片区域再刷一层颜色，使远景山峰颜色的饱和度微微降低一些。接下来，用那坡里黄为前景草地上的草叶和岩石画上强烈的高光。

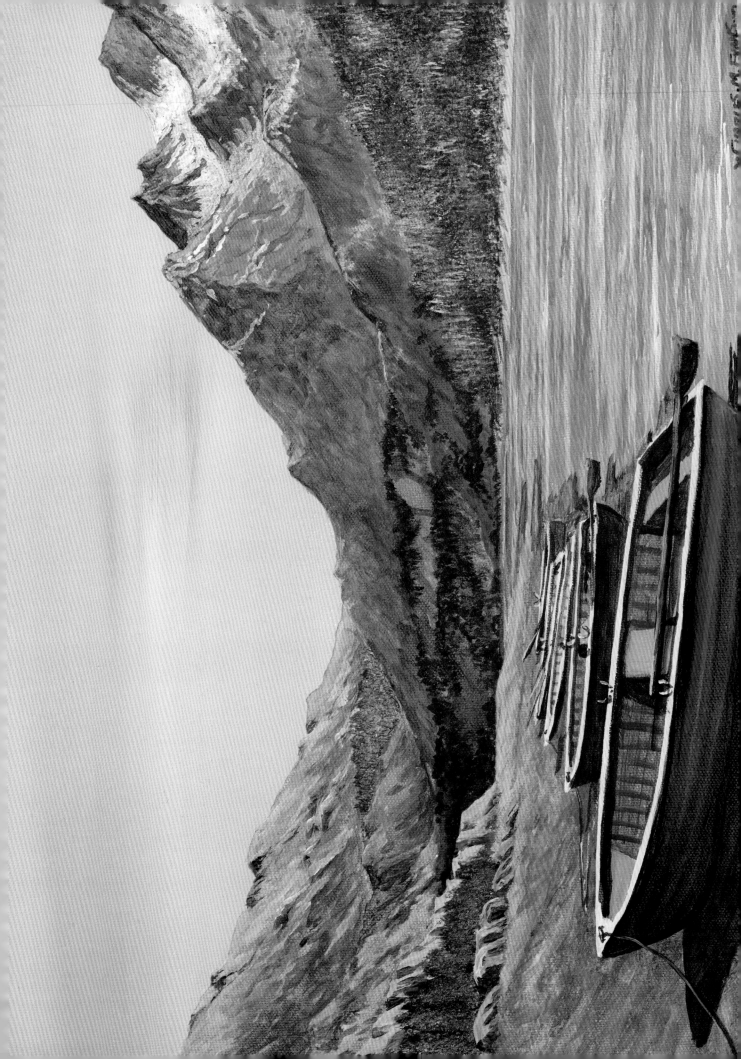

《布莱斯港口》

布莱斯港口位于英国东北部，离我住的地方不远。这幅画的灵感来自多年前我朋友拍摄的照片。现在的布莱斯港口看起来和照片中大不一样：旧发电站、老式货轮和汽船都已经看不到了。

我在这幅画中使用的颜色非常有限，以此来营造港口运转时段尘土飞扬的场景。这样的工业化场景在艺术作品中总有一种令人惊奇的美丽，分外动人。

所用颜料

生赭

培恩灰

生褐

钛白

那坡里黄

熟赭

将生赭、生褐和培恩灰混合，用宽大的笔触涂抹在天空区域。趁颜料未干，用手指在画纸上轻轻打旋，营造出天空雾气弥漫、阴霾密布的氛围。用生褐和培恩灰的混合色刻画烟囱，然后用描绘天空的方法画出烟囱中冒出的浓烟，并用钛白在各处添加少许高光。

天空中这些高光是我趁颜料未干时用笔刷和手完成的。生褐与生赭的混合色较浅，与深色的培恩灰形成鲜明反差，凸显天空阴郁的氛围。

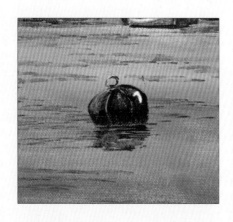

一个简单的小浮标就可以令整幅画面看起来大为不同。用8号圆刷蘸取生褐和培恩灰的混合色绘制浮标，向混合色中加入少许钛白来提亮浮标的凸起部分。接着，用8号圆刷蘸取浓重醒目的钛白画出数字"7"。

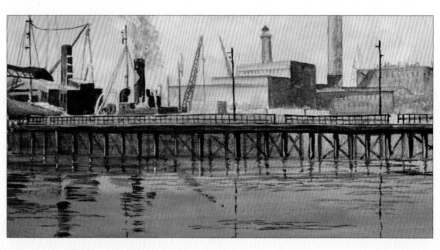

使水面更具层次和趣味性很容易，只要在上面添加少许高光即可。码头的主要部分是用生褐和培恩灰的混合色绘制而成的，不过也有一些部分仅用了纯培恩灰来绘制。码头上的景物倒映在水中，在倒影各处点画少许那坡里黄来为画面添加趣味和高光。

《帆船比赛》

　　这幅画画起来无比激动人心，船身和船帆在风浪中展现了巨大的张力。画中的船只看起来距离观者非常近，所以呈现的细节必须比普通的风景画更为精细和复杂。

　　在作画时，我的主要目标是使画中的人物具有动感和朝气。同时，在这种船身倾斜角度较大的构图中，海水和包括船在内的其他主要元素一样重要，都值得认真刻画。

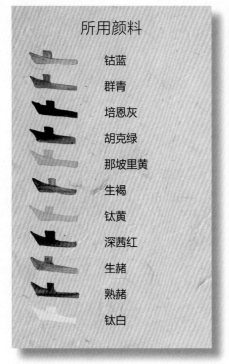

所用颜料

钴蓝
群青
培恩灰
胡克绿
那坡里黄
生褐
钛黄
深茜红
生赭
熟赭
钛白

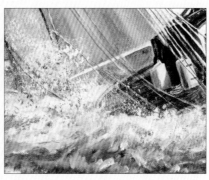

想要赋予画面动感和戏剧性，画好船两侧的海浪十分重要。首先，画出船和帆，它们被飞溅起的海浪隐约遮盖，透过浪花你可以看到隐藏其后的部分。达到这种效果并不难，使用干燥的25毫米扁平刷蘸取钛白，在画好并完全干燥的船和帆上点画，刻画出逼真的海浪效果。在船尾部分也使用同样的技巧刻画出少许海浪，使整个画面充满动感。

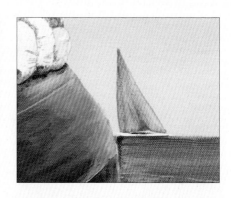

尽管远处的帆船很小，但是它在这幅画中非常重要。它在画面的远景中，所以不需要绘制细节。用8号圆刷蘸取钴蓝和少许培恩灰的混合色绘制船帆，在船帆下方快速地刷几笔钛白作为船身，简单的帆船就完成了。

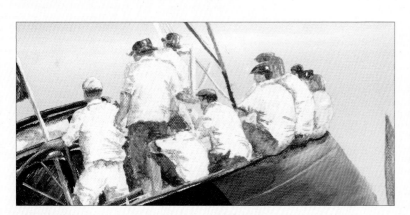

人物身上的细节是通过阴影来体现的。船上的人们统一身着白色衬衫和棕色裤子，它们分别是用钛白和生褐绘制的。人物肤色是钛黄和少许熟赭的混合色，衣袖与皮肤相接处和腋窝下的阴影则是钴蓝和少许培恩灰的混合色。这些细微的阴影使人物更有活力，看起来也更显真实。

上图展现了如何使波浪看起来更具动感。先画波浪顶部的白色部分，然后用较深的海水混合色刻画浪花的底部，此处使用的是钴蓝、胡克绿和少许熟赭的混合色。

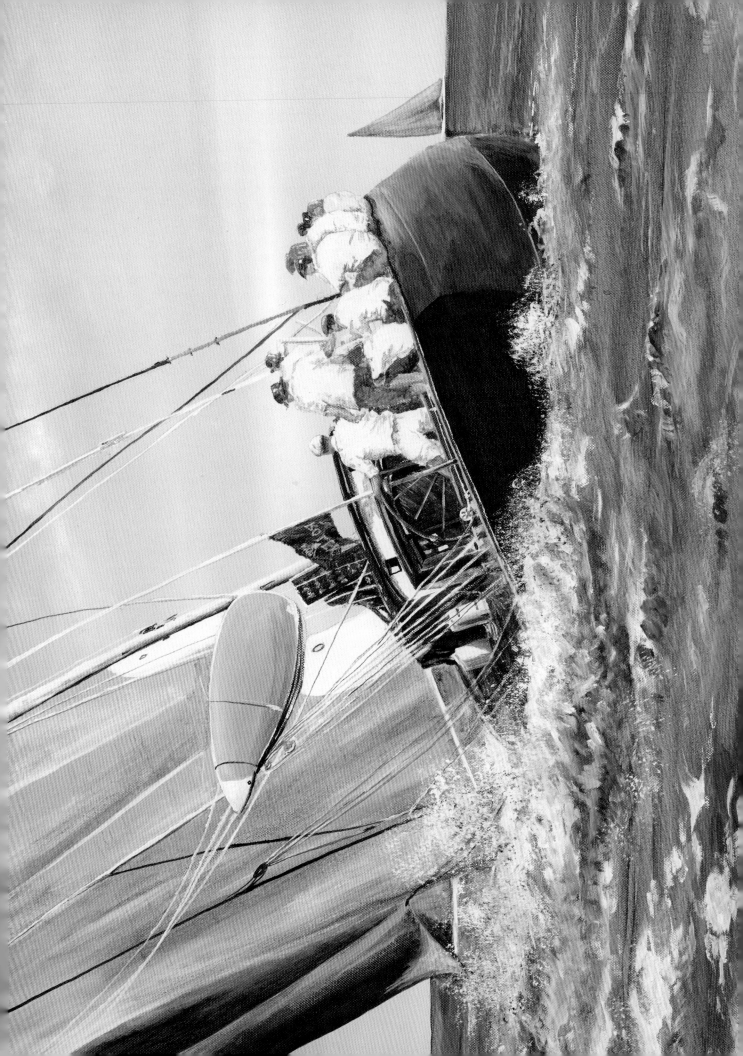

《地中海港口》

我格外喜欢这幅画的视角，它完美地呈现了一个经典的地中海港口。我坐在矮墙上画速写时，决定仅保留带有地中海色彩的建筑。这幅画中船只的构图并不复杂，因为我真正画出来的仅有七八艘，其余都是远景中的船只，不需要画过多细节。画中漂亮的红色船帆非常引人注目，右侧的树木则起到了很好的平衡画面的作用。

参考线稿 12

所用颜料

- 钴蓝
- 钛白
- 钛黄
- 深茜红
- 熟赭
- 镉红
- 生褐
- 胡克绿
- 生赭
- 那坡里黄
- 培恩灰

零散分布的晾衣绳赋予了画面很棒的生活气息，图中使用了钛白和镉红这种明丽的颜色，看起来生动活泼。不需要画明确晾晒的衣物是衬衫还是长裙，只需画一些色块即可，并在色块两端用细圆刷画出一小截向两侧延伸的细线作为晾衣绳。另外不要忘记绘制衣物在建筑物墙壁上投下的阴影。

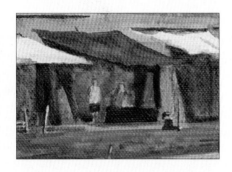

我通常会在光照处和阴影下都画上人物，这样画面的效果更好。上图中的人物处于遮阳棚的阴影下，首先上色，待颜料干燥后，再给他们刷上一层阴影的色彩。

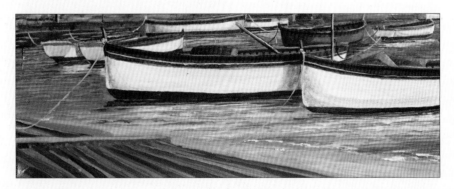

大海与沙滩相接，并漫上了画面左下角的板材。说实话，我也不知道这些板材是用来做什么的，但是它可以很好地为画面左下角部分的构图收尾。刻画板材木条细节的方法与平时不同：先用生褐和熟赭调和出熟褐，画出深色木条，接着，用一小块布料擦去木条上部的颜料，这样就可以得到"上明下暗"的效果，让木条看起来更为真实。

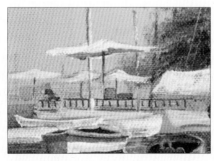

画遮阳伞时，不仅要画出外部的伞面，还需要画出隐约露出的内部，这样可以使它更立体、形状更和谐。和往常一样，白色在阴影中会显出淡淡的蓝色调。外部的伞面使用了钛白，内部则使用了钴蓝。

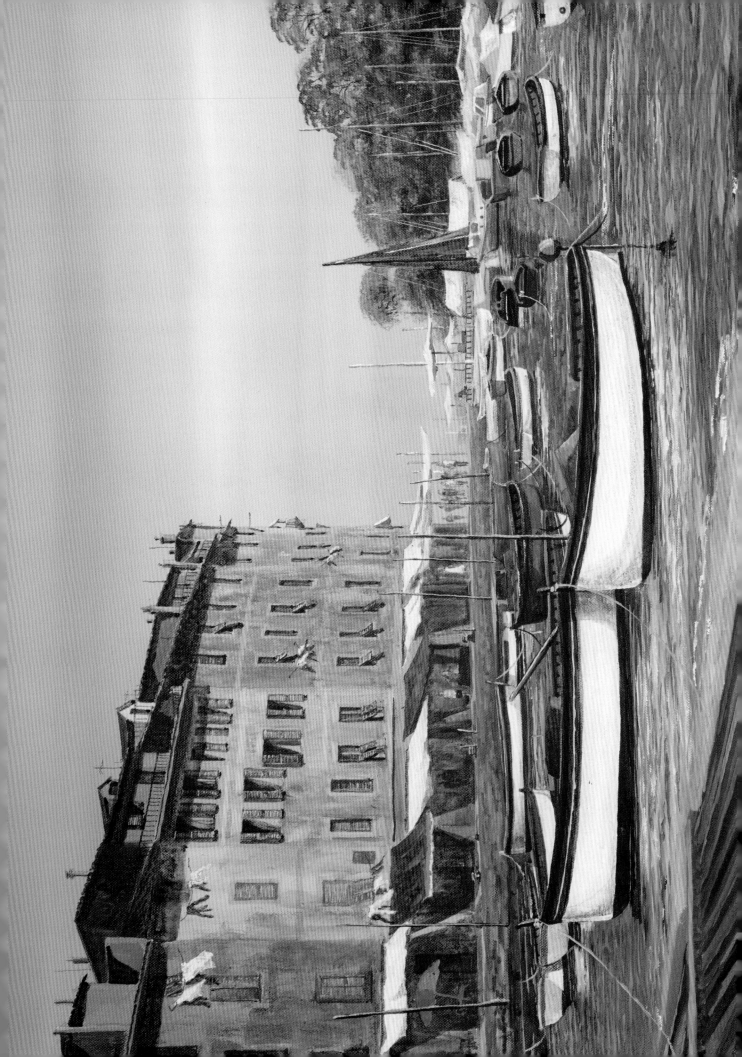

《参赛者》

这幅画的构图对我来说相当不同寻常，因为没有天空，观者看到的是翻滚的巨浪。尽管海水的底色是群青，但这幅画中并没有太多的"蓝色"，胡克绿、熟赭和大量钛白绘制而成的海浪丰富了画面色彩。

主体物帆船位于整幅画的正中心，尽管这不是常规做法，但是我愿意冒着风险尝试这种构图。图中展示的是一个正在参加帆船比赛的团队，大多数队员都穿着明亮的镉红色队服。我在绘制人物时添加了大量的细节，这样可以使人物的存在感更为强烈，并为画面创造些许明显的竖直线条以平衡构图。

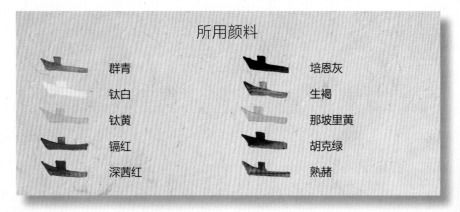

所用颜料

群青　钛白　钛黄　镉红　深茜红

培恩灰　生褐　那坡里黄　胡克绿　熟赭

船帆被猛烈的大风吹出了自然的皱褶，这样的画面看起来非常真实。画船帆时用到的底色是生褐、少许培恩灰和少许钛白的混合色。在底色中添加一些培恩灰，画出船帆折叠处的暗部；在底色中添加一些钛白，画出船帆外侧边缘的亮部。

我对画中的这一部分格外满意，观者不仅可以看到巨浪冲击船只的震撼画面，也可以透过浪花看到船体清晰的细节。达到这种效果的方法是：先画出完整的船身，注意不要漏掉任何细节。等船身完全干燥后，再顺着波浪涌来的方向，用海水的颜色在船身上刻画出海浪的形状。最后，用25毫米扁平刷蘸取少许钛白在浪花边缘零零散散地点画出高光。

正如前文所说，为了让海浪的颜色看起来更赏心悦目，我在其中添加了少许胡克绿，除非像上图这样放大展示，否则观者很难一眼在画面中看到明显的绿色。绘制大海时不要只使用单纯的蓝色，多混入几种颜色，增加画面的趣味性。

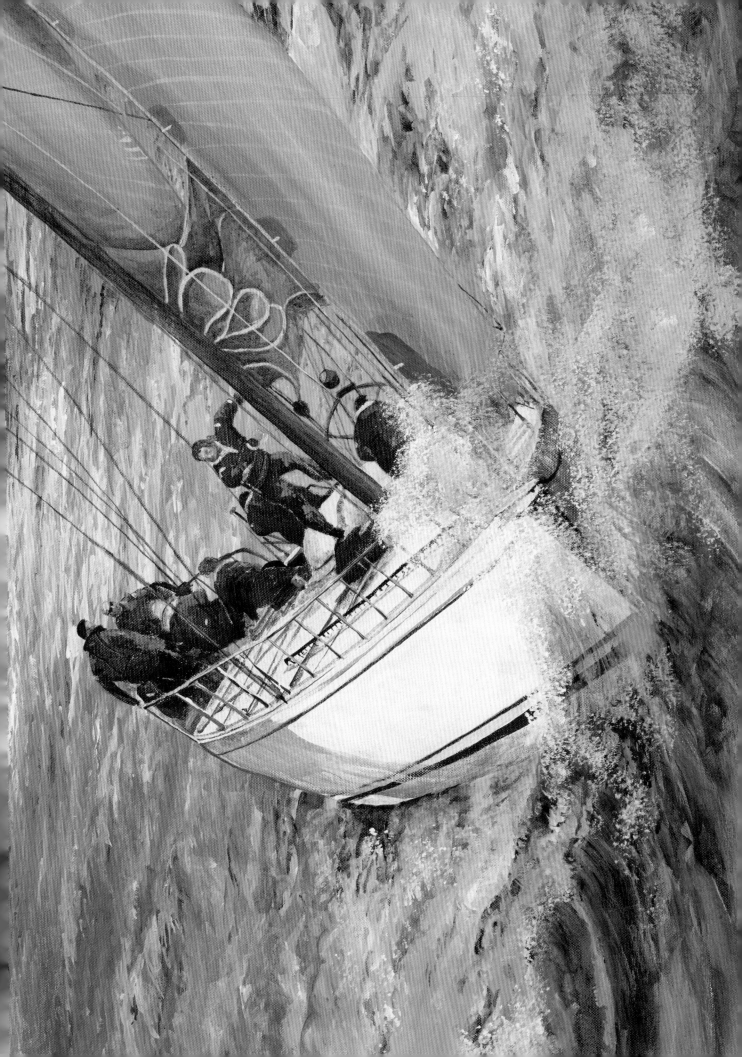

《高桅横帆船》

这是一幅激动人心的画作。创作灵感源自几年前我造访纽卡斯尔时为帆船比赛拍摄的照片。画面构图是后期合成的,事实上在我拍照时,大部分船只都已经离开海岸、靠近哈特尔浦或进入纽卡斯尔的船坞了。创作时,我将照片中的船只置于理想的海面和天空中。很显然,我成功了!为了与天空交相呼应,海水的颜色应当暗一些,因此我选用钴蓝、培恩灰和胡克绿的混合色。

所用颜料

钴蓝

镉红

那坡里黄

深茜红

钛白

培恩灰

生褐

胡克绿

群青

生赭

这片天空采用了钴蓝、培恩灰、镉红和那坡里黄。用更多那坡里黄提亮太阳,并在其中心位置点上少许钛白。将钴蓝、培恩灰和镉红混合,画出穿过太阳的云彩,进一步衬托太阳。在混合色中加入更多培恩灰,刻画云彩的暗部。

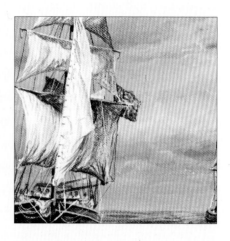

尽管我在这部分的画面中突出展示了船帆和旗帜,但绘制桅杆末端的白色高光比画好船帆和旗帜更为重要。这些白色高光使桅杆看起来更为高大有力,可以有效地将人们的目光集中于船只的中心部分。

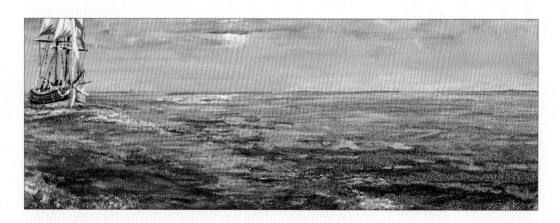

在海面上正确的位置画出太阳明亮的倒影非常重要,这能够提亮局部海面,使画面更精致。显然,我绘制倒影时使用了太阳的颜色,此外,我还在倒影各处点画了一些白色作为提亮,描绘出金光闪闪的海面,使画面充满动感。

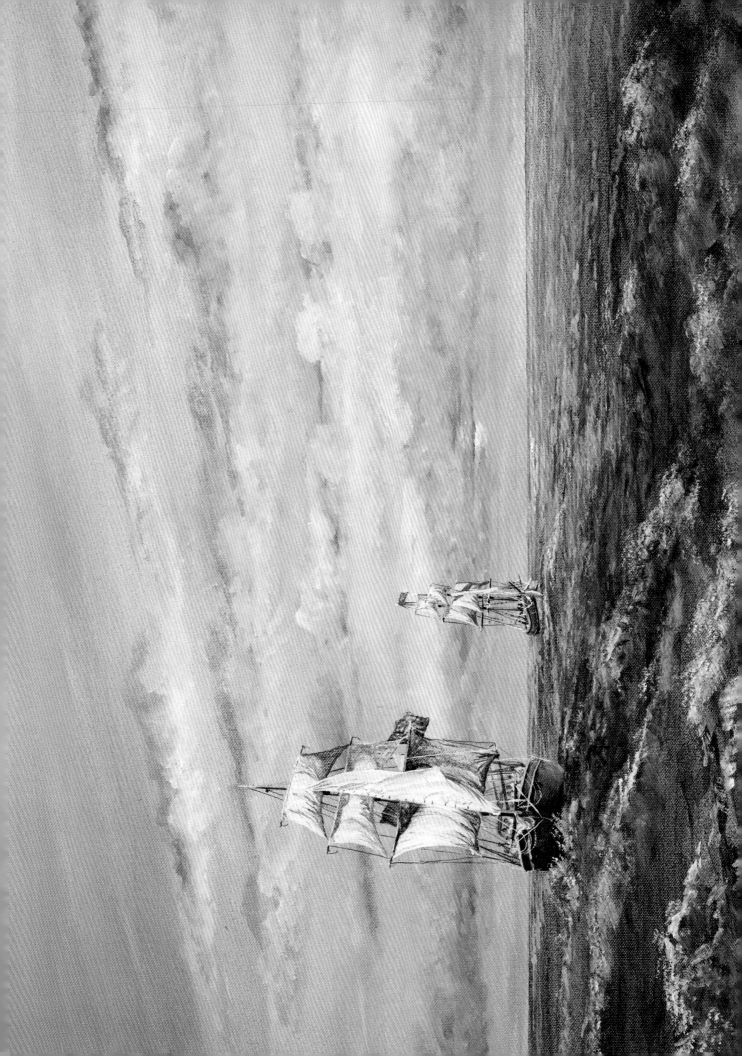

《巴黎》

在我的画作中，作画地点和船只同样重要，我在这里截选了巴黎城市美景的一部分。我每年去法国进行三四次绘画旅行，并且每次都会在巴黎的咖啡馆中画些速写或水彩，充分体会那里的氛围。巴黎汇聚了历代杰出的艺术家，是我最喜欢的城市。常年的巴黎行为我积累了大量的绘画素材，我将它们汇集在了这幅画中。

画面两侧的树木为塞纳河及沿岸建筑构建了一个很好的框架，引导着观众的视线向远处延伸。画面顶部是一片广阔的天空，它为画面增添了丰富的意趣，天空的暗部凸显了中景的建筑物。我使用了非常亮眼的温莎蓝来绘制天空，并在其中加入少许深茜红；用钛白绘制天空的亮部和云彩。

所用颜料

温莎蓝

胡克绿

熟赭

生赭

那坡里黄

培恩灰

钛白

深茜红

钴蓝

生褐

用生褐和钛白的明亮混合色绘制桥梁底色。接着，用培恩灰和温莎蓝的混合色绘制桥梁下方的阴影，以此与桥梁颜色形成强烈对比，突出桥梁。注意桥梁右半部分的阴影，那是桥墩投下的影子，与亮部形成一条鲜明的、倾斜的明暗交界线，丰富了画面细节。

远处这幢建筑物上凸出的天窗仅仅是一些白色的色块，天窗的暗面由培恩灰和蓝色的混合色绘制而成。这些建筑物上的凸起构造会投下阴影，使建筑物看起来更为立体。

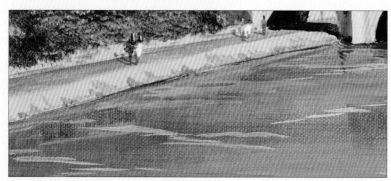

用笔刷蘸取胡克绿和熟赭的混合色（树木的颜色），在画纸上拖画出河面上树木的倒影。待画面干燥，稀释温莎蓝和胡克绿的混合色，刷在画好的树木倒影上；在混合色中加入少许钛白，调出较浅的颜色，画一些弯曲的线条作为涟漪，使河面生动起来。

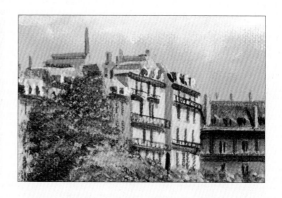

上图中的屋顶线条只可能出现在巴黎，远处的房屋使光线更多地集中于河面。在绘制建筑物的亮部时加入少许那坡里黄，使这片建筑在整幅画中看起来更突出一些。

建筑物的阳台远看画得相当细致，但事实上画法相当简单：用培恩灰画出两条水平线，上细下粗，在两条线之间添加几根垂线，阳台便完成了。

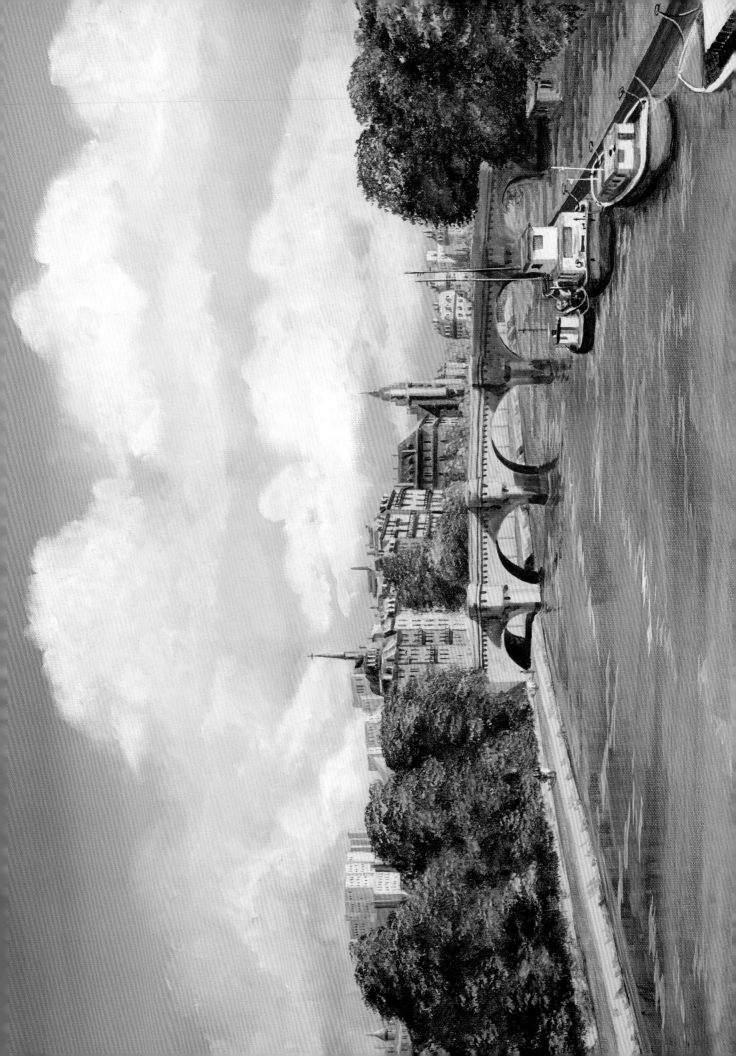

《俄罗斯破冰船》

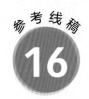

破冰船是与众不同的绘画题材，不过我喜欢的其实是该题材的色彩。红色的船只傲然而立，冲破了寒冷和贫瘠的海陆交界处。海水是用钴蓝、培恩灰和胡克绿的混合色绘制而成的，看起来冰冷刺骨，我对这种效果特别满意。你可能会觉得冰川仅仅是一片白色，但其中实际包含的颜色并没有这么简单，我在白色中添加了钴蓝、培恩灰和胡克绿，使色彩看起来更丰富。画天空时用到了多种颜色，包括钴蓝、生褐、那坡里黄、培恩灰和钛白。这一切都是为了使风景变得更丰富、有趣，避免它显得无聊又荒凉。绘制这幅作品使我跳出了舒适区，我非常享受此次挑战。

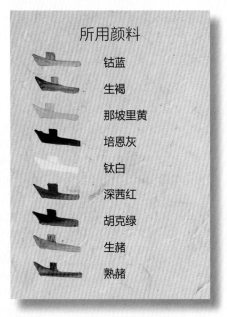

所用颜料

钴蓝

生褐

那坡里黄

培恩灰

钛白

深茜红

胡克绿

生赭

熟赭

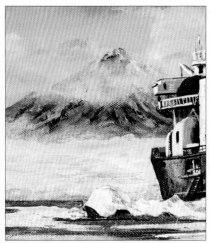

这一处放大展示的细节强调了两个重要的部分：第一个是山峰，第二个是船身。画完天空后，我用培恩灰和少许钴蓝的混合色为天空上色。等颜料干燥后，绘制天空中的云雾部分，用手指涂抹颜料营造出云雾"飘入"山间的氛围，使山峰顶部的灰色岩石隐约可见，效果自然真实。接着绘制红色的船身。用深茜红绘出船身，等颜料干燥后，在船身的反光处刷上少许稀释过的钛白。

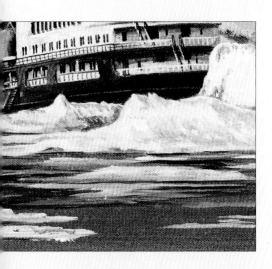

趁海水部分的颜料还未干透，用少许深茜红画出船只在海中的倒影，然后在倒影上零星地添几笔钛白。这样可以使海面看起来更有意趣。

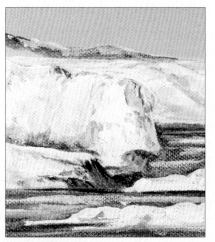

这个细节图完美地展示了冰川丰富的色彩。你可以看到绿色、蓝色和灰色调，冰川底部使用了钴蓝、培恩灰和胡克绿的混合色作为强调。

用培恩灰和钛白的混合色绘制天空的暗部，在暗部旁刷上少许那坡里黄，使天空看起来更为明亮、层次更为丰富。最后，画上一些蓬松的白云，赋予天空动感。

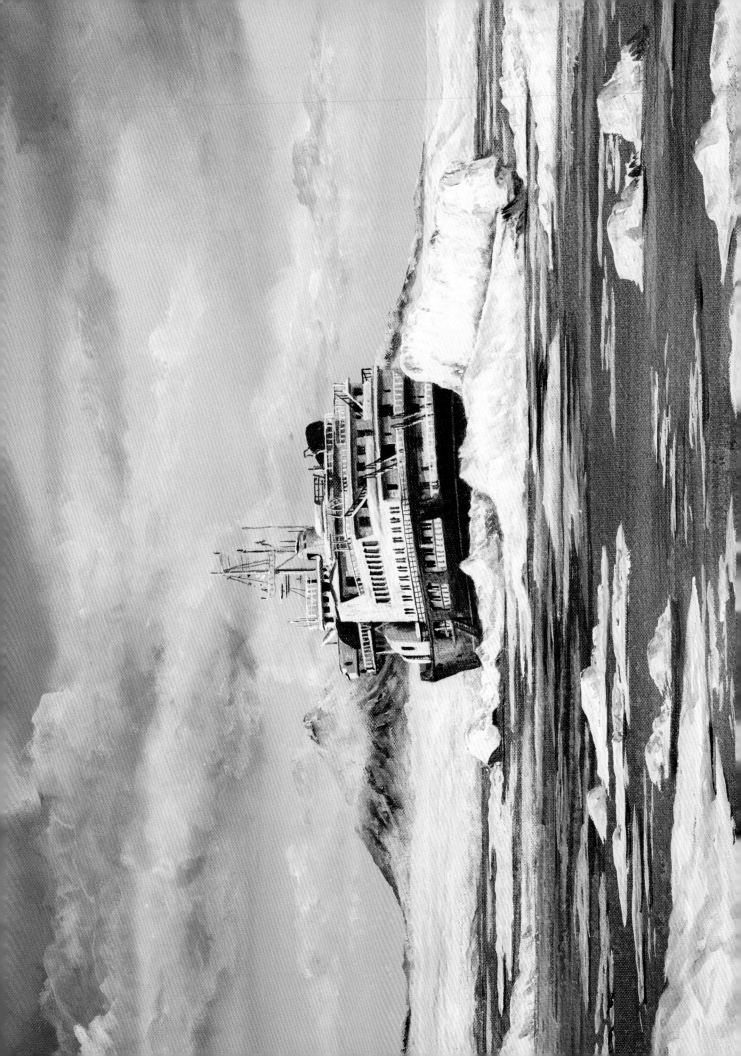

《萨福克郡》

我最喜欢的英国地点之一就是萨福克郡。老式驳船是这片区域的标志性特色。我尤其喜欢这里退潮后的样子，湿漉漉的泥滩营造出一种令人赞叹的氛围。背景中颜色暗淡的陆地使驳船看起来更加突出。

这幅画中的天空看起来相当复杂，包含了多种颜色：群青、那坡里黄、生褐、熟赭、培恩灰和钛白。天空中没有单纯的蓝色，亮部和暗部都或多或少混合着培恩灰，不过培恩灰还是多用于暗部。少许的那坡里黄点亮了天空的左上角，钛白则使云彩更为显眼。我画这幅作品的底稿时天空的色彩并没有现在这么鲜艳，加深色彩能让天空看起来更为美丽。

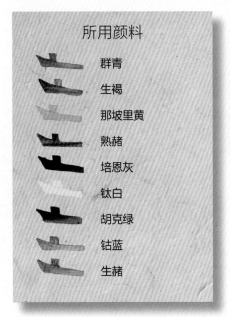

所用颜料

群青

生褐

那坡里黄

熟赭

培恩灰

钛白

胡克绿

钴蓝

生赭

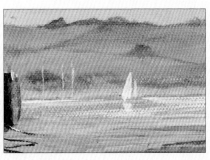

远景中的小帆船画起来非常简单，用钛白勾勒两笔即可。我在这两笔的下方又添加了几笔作为其倒影。这样的小元素可以使远景更生动。用群青和培恩灰的混合色以大笔触快速画出河水，用钛白在上面随意地画一些长线条以提亮画面。

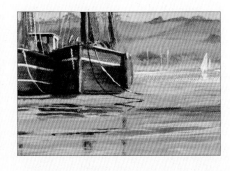

在绘制穿过船身的绳索时我并没有用一种颜色画到底。绘制船身暗部的绳索时我用了更多的钛白；绘制船身亮部的绳索时则用了更多的暗色。注意，整条绳索都在船身上投下了阴影，这种小细节能使画面更逼真。另外，我用船只的颜色在泥滩和小水洼上进行了点画，表现船只的倒影。

这两个浮标清楚地体现了透视规律：近大远小。连接着浮标的绳索从前方一直弯弯曲曲地延伸至远处，将观者的视线引入画中。

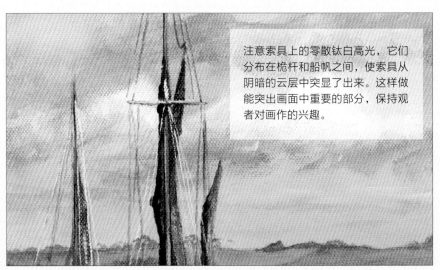

注意索具上的零散钛白高光，它们分布在桅杆和船帆之间，使索具从阴暗的云层中突显了出来。这样做能突出画面中重要的部分，保持观者对画作的兴趣。

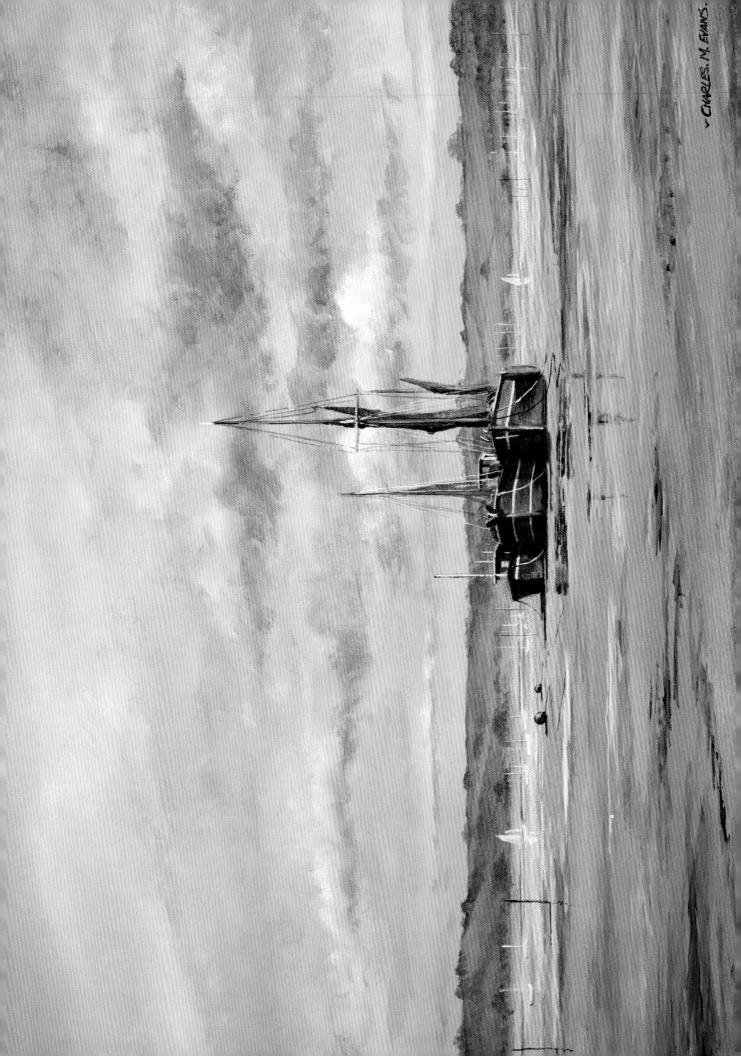

CHARLES. M. EVANS.

《阿尔恩茅斯》

阿尔恩茅斯距离我家大约有六千米。前景中的一条小溪向远处延伸，汇入湖泊。它将观者的视线引入画中，然后又将视线引至远处的村庄阿尔恩茅斯。画中这片澄澈的天空完全不需要用任何方式来强调，在这个有山有湖的村庄中，这样的美景经常能见到。熟悉这片地区的人能一眼看出这是阿尔恩茅斯，因为村子左边有很多五颜六色的建筑物。在我眼里，泥滩是这里最棒的景色。

所用颜料

钴蓝

那坡里黄

培恩灰

钛白

胡克绿

熟赭

深茜红

生褐

绘制前景中的草丛时手法要又轻又快，使它们看起来立于湖面前。草丛后的一小段绳索会将观者的视线引向船只。用3号细圆刷绘制绳索。同上一幅画中的处理方式一样，暗部的绳索用钛白，亮部的绳索用暗色。船下强烈的阴影是用钴蓝（天空的颜色）、深茜红和熟赭的混合色画成的。

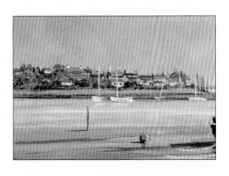

添加桅杆、柱子等竖线条可以使画面远景看起来富有情趣。给它们画上明暗对比，然后用一些钛白色块表示远处的船只。

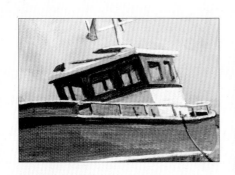

为了使船的舵手室更真实，我用培恩灰画出了玻璃后方的窗框，使观者看到舵手室的内部。等颜料干燥后，将钴蓝和钛白混合，稀释后在窗户部分罩染一层。

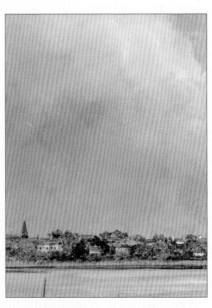

村庄最亮的地方位于最暗的云朵下，通过明暗对比突出整个村庄。在天空暗部添加较浅的云朵，能大大提升画面的效果。我只用了一些简单的笔画来绘制村庄：用熟赭和白色的混合色绘制屋顶，用生褐和白色的混合色绘制零散的墙壁，用钛白绘制屋顶上方的烟囱。正如你所见，我没有画出建筑物的任何细节。

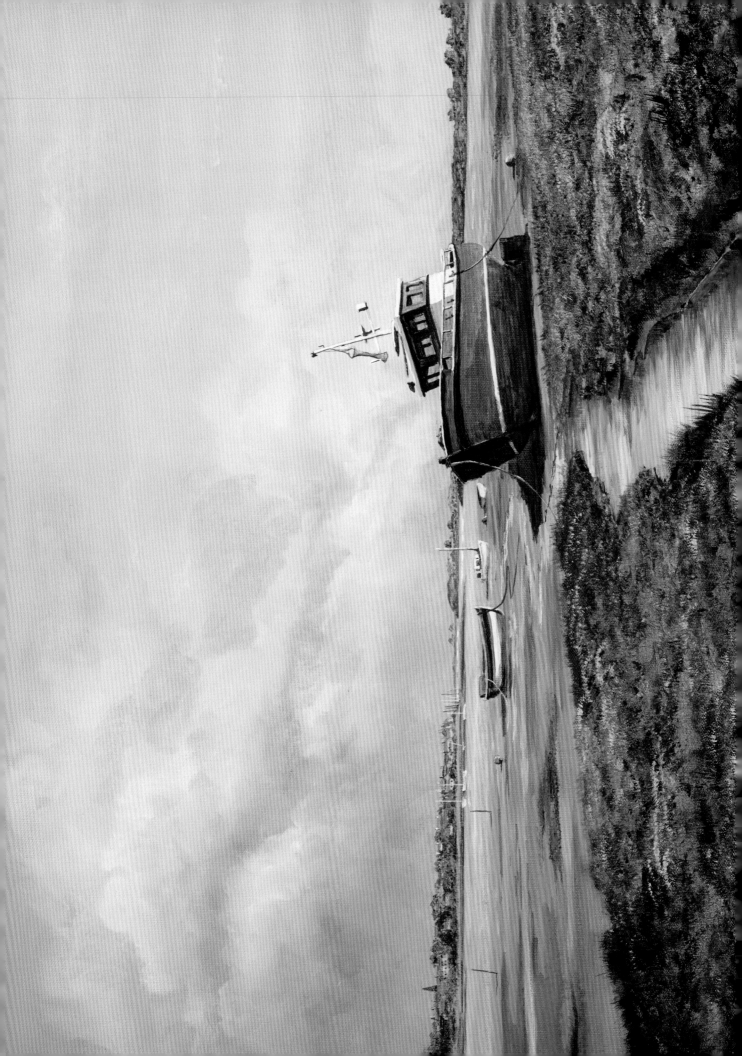

《奥尔德堡》

英国萨福克郡的奥尔德堡有时会狂风大作。在这幅画中，我试着将这种情形表现出来。云朵部分的底色是钴蓝、培恩灰和深茜红的混合色。

这个滨海小镇十分繁华忙碌，但没必要画出真实的人数，仅仅画上几个人就足够了。那时，我在小镇中经营工作坊，住在画面远景中的那幢建筑里，每当工作结束的时候，我会有几个小时的闲暇时光，于是我画下了这幅作品的草图。

所用颜料

钴蓝

那坡里黄

深茜红

培恩灰

钛白

生赭

生褐

钛黄

群青

胡克绿

熟赭

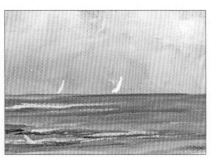

为了表现出远处地平线上的帆船，在云朵暗部与海面的交界处简单地画几笔白色。注意，我没有使用垂直于海面的笔触，而是采用倾斜的角度以营造出大风天的氛围。

在奥尔德堡，人们用拖拉机将船只拉上岸或者推回海中，所以海滩上有不少拖拉机轮胎的痕迹。我改变了这些轮胎印的原有位置，将它们放在画面的右侧，引导观众的视线进入画中，这和平时小路的作用一样引导观众的视线进入画中。

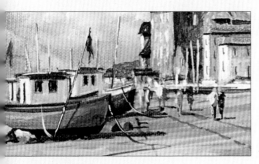

拖拉机轮胎印的交汇处停泊着几艘船，零星的居民在船只四周漫步。船只和人物的底部都画上了深且暗的影子，让其切切实实地"立"在地面上。

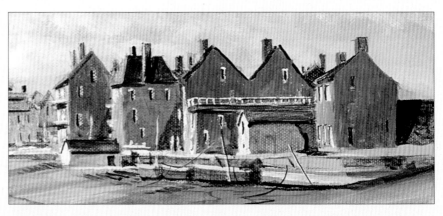

这幢房子屋顶上的栅栏原本是用纯培恩灰绘制的，但我临时起意，在上面点画了一些钛白来突出栅栏，为原本平淡的屋子增添了情趣。我非常喜欢萨福克郡建筑物的颜色，这种颜色被称为萨福克粉，最初是几个世纪前由公牛的血液和白色的油漆混合而成的。你看，这幅画中还包含了一节小小的历史课！

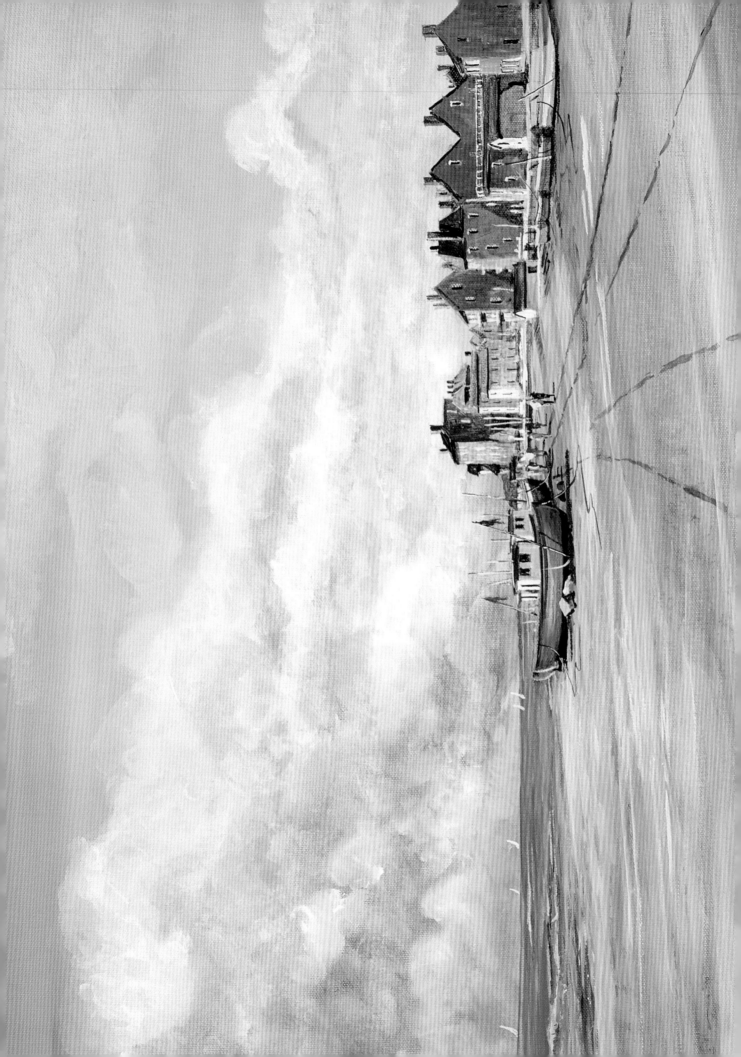

《茅尔城堡》

我爱苏格兰，尤其是比较贫瘠的地区。这些地区往往有着美丽空旷的景色，让我不由自主地沉浸在自己的精神世界和笔下的画作中。这里的天空格外明亮、充满活力，大大提升了整体气氛。天空是用温莎蓝、少许胡克绿、更少的钛白和培恩灰的混合色画成的。

我为苏格兰各地的艺术协会举办过许多研讨会和展览。某次，因为没有意识到轮渡周日停运，我在刘易斯岛足足被困了五天，不得不度过一个没有红酒的夜晚！天啊，我真正地"为艺术献身"了。

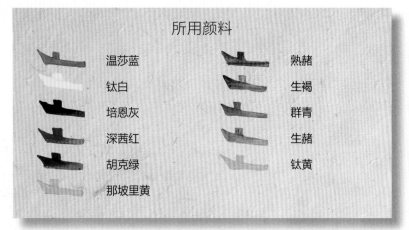

所用颜料

温莎蓝　　　　　熟赭
钛白　　　　　　生褐
培恩灰　　　　　群青
深茜红　　　　　生赭
胡克绿　　　　　钛黄
那坡里黄

城堡废墟的大块面底色是用生褐和熟赭的混合色画成的。废墟的内部细节令人印象深刻，它的具体绘制方法如下：在培恩灰为废墟较暗的左侧上色；向培恩灰中加入生褐和少许浅色（例如钛白或钛黄）为废墟较亮的右侧上色；最后，用一些那坡里黄绘制左边残破墙壁的高光部分。

我并不知道图中的这座白色小建筑究竟是什么，我猜想它可能是一座瞭望塔。用钛白为小建筑上色，用少许温莎蓝画出其侧面，并用熟赭画出其屋顶部分。这样快速画成的小建筑可以吸引观者的目光，成为湖对岸的一大焦点。注意，别忘记在下方的湖面中画出它的倒影。

注意观察山脉是如何为整个画面服务的。灰暗的山脉被置于明亮的山脉的后部，以突显山脉亮部。用生褐、熟赭和培恩灰的混合色绘制灰暗的山脉，趁颜料未干，在山脉顶部点画一些白色作为缭绕的云雾。用生褐、钛白、少许熟赭和那坡里黄绘制浅色的山脉。创作远景部分时，我先绘制天空，然后绘制山脉，再返回天空部分添加更多细节。天空细节的刻画非常简单：用手指在已经画好的云朵上添加少许钛白，并将其涂抹至山顶处。

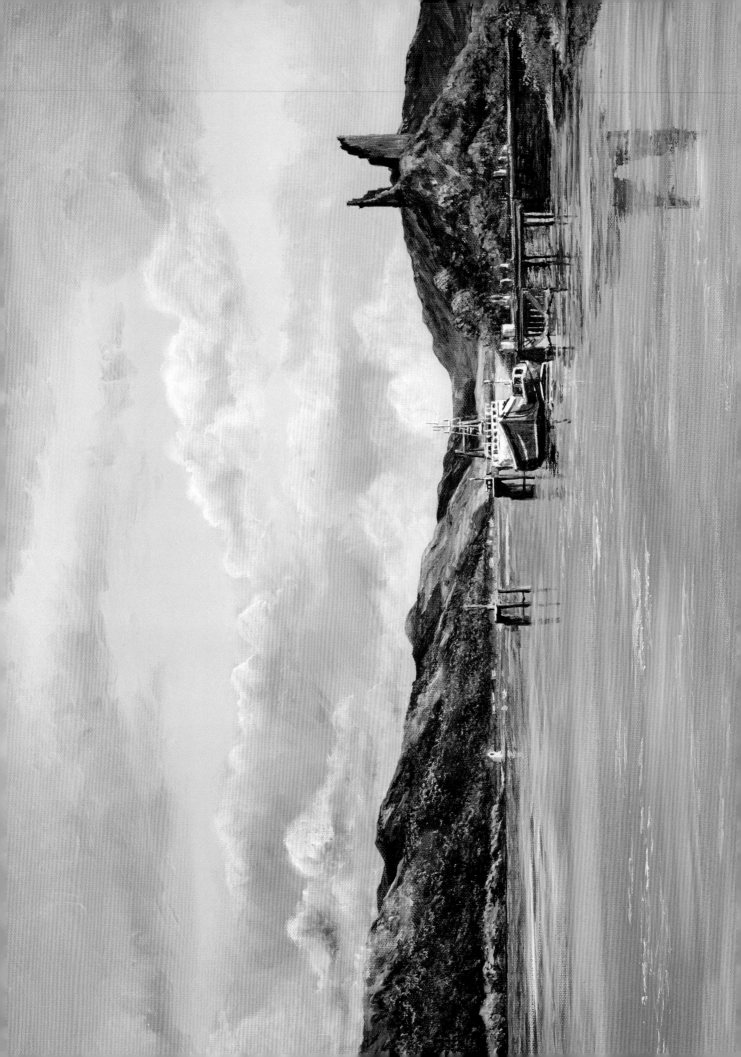

《泰国帆船》

这幅画画的是一种泰国帆船，我从未亲眼见过这种船，但对它非常感兴趣，因为它可以穿行在喀斯特地貌独特的"海上石林"中。我最初是通过詹姆斯·邦德系列电影《007之金枪人》知晓这种奇特地貌的，自此便对其深感兴趣。令人惊奇的事物往往可以赋予你无穷的灵感。

我很满意这幅画中色彩的深浅表现，尤其是山峰之间的天空在海面上的倒影。这幅画还有个新的挑战，你需要在走出自己的舒适区，在这些陌生的山峰上画出不同种类的草木。

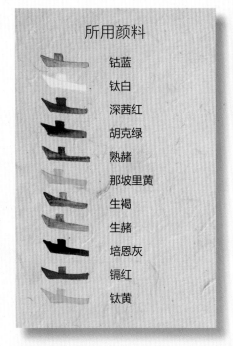

所用颜料

- 钴蓝
- 钛白
- 深茜红
- 胡克绿
- 熟赭
- 那坡里黄
- 生褐
- 生赭
- 培恩灰
- 镉红
- 钛黄

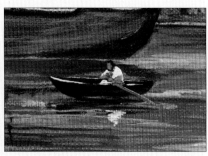

图中这个划着小船的人是用很简单的笔触画成的。用生褐与培恩灰的混合色画出粗略的小船形状，在船身的边缘处用钛白画出高光；用钴蓝为船中的人物画上阴影。小船突显出旁边大船的规模。

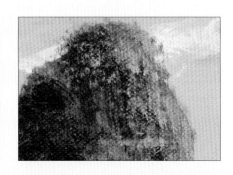

画好山上的绿色植物后，用刷头炸开的干燥扁平刷蘸取那坡里黄点画出山峰的亮部，使其看起来更为逼真。

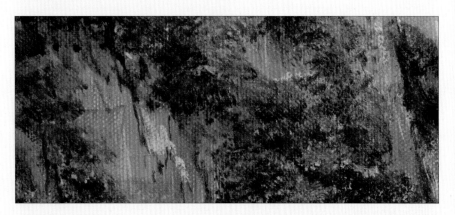

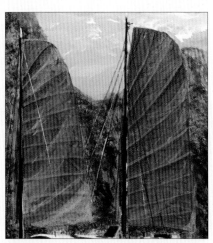

绘制山峰的难点在于如何使植物看起来长在山峰的岩石表面，而非与岩石融为一体。为了达到这样的效果，先用生褐与钴蓝的混合色为山体上色，然后在上面涂上生褐与钛白的混合色。用8号圆刷蘸取培恩灰，以笔尖绘制峭壁和裂缝的细节，并将少许钛白零散地点画在各处。待颜料干燥后，用刷头炸开的干燥扁平刷蘸取胡克绿与熟赭的混合色在岩石表面进行点画。再次待颜料干燥后，用那坡里黄随意地添加少许高光。最后，用钴蓝、深茜红和熟赭的混合色绘出植物在岩石上的投影。

绘制船帆。用深茜红与生赭的混合色为帆船的主体部分铺底色，然后在混合色中加入更多生赭，用新调和出的混合色绘制船帆上的条状纹理。接下来，向底色中加入培恩灰，调出较暗的颜色，绘制条状纹理下方的阴影，使船帆看起来更为真实。

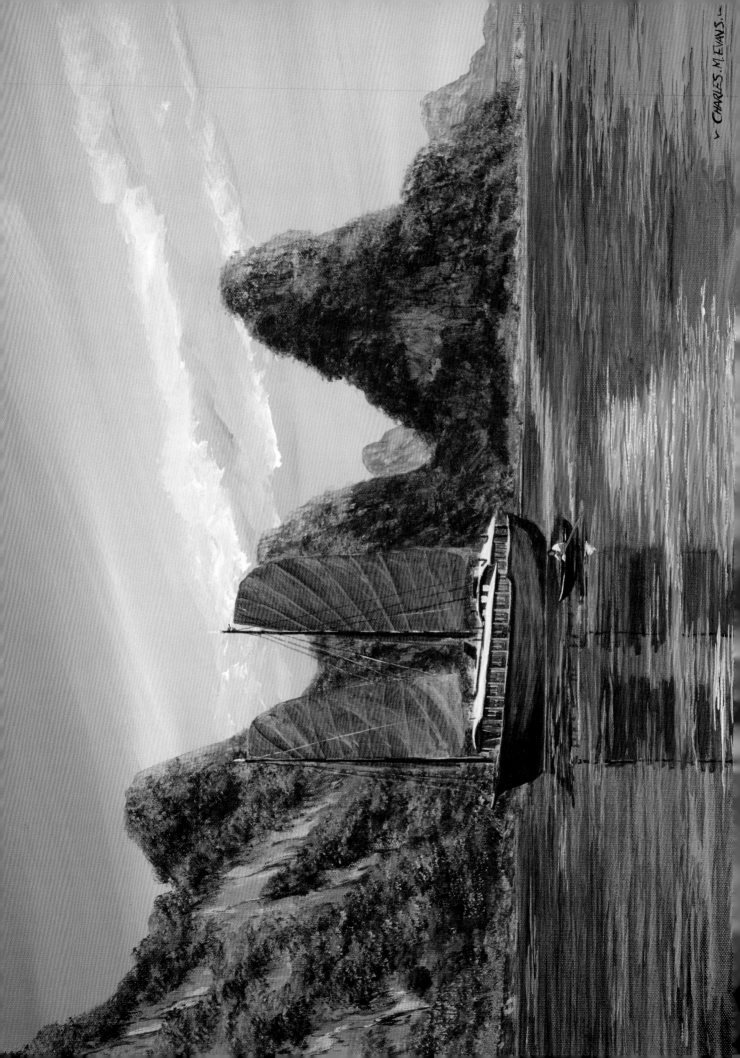

CHARLES. M. EVANS.

《密西西比内河船》

如果没有美国密西西比标志性的内河船，世界船只的历史将少去很多内容。内河船有各种各样的形状和大小，它们作为工具船和游船已经存在了几个世纪。这幅画的原始素材来自古老的黑白照片。我想让画作展现出年代感，所以用的颜色很少，基本都是深褐色。这幅作品描绘的不只是船只本身，更表达了对辛苦劳动的人们的敬佩。

所用颜料

群青

钛白

生褐

培恩灰

熟赭

生赭

钛黄

那坡里黄

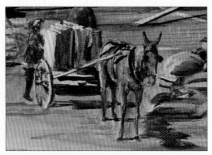

这头可怜的老驴拉着超载的货车，表现了那个时代艰苦工作的典型场景。诸如此类的细节确实为构图增添了许多趣味性。这头驴主要用生褐描绘而成，有些部分用的是纯生褐，有些部分用的是生褐、培恩灰和钛白的混合色。货车同样使用了生褐，高光部分使用了生褐和钛白的混合色。

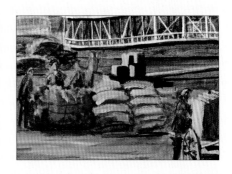

一般情况下，码头总是堆着许多麻袋。从上图可以看出，麻袋的绘制非常简单，它们只是一些生褐的弧形笔触，顶部用钛白提亮，底部则用培恩灰刻画阴影，无须额外添加其他细节。

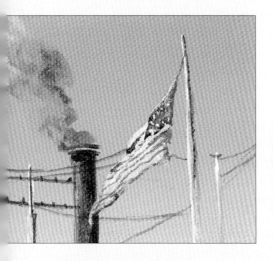

就如前文提到的，我在这幅画中使用的颜色种类很少。画中的美国国旗并不是纯正的红、白、蓝三色：蓝色部分其实是培恩灰，红色条纹处是生褐和熟赭的混合色，白色部分是钛白。眼睛是多么容易受到欺骗啊，相近的颜色便能创造出几乎同样的效果！

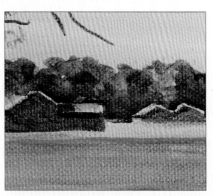

用生褐绘制远景中树木的亮部，用培恩灰和生褐的混合色绘制其暗部，用纯粹的培恩灰绘制最暗的地方。用同样的颜色刻画远处的建筑物，用生褐和钛白的混合色添加屋顶的高光。

这些船看上去载有许多乘客，但仔细观察你会发现，那些站在阴影中的人是用培恩灰画出来的色块。

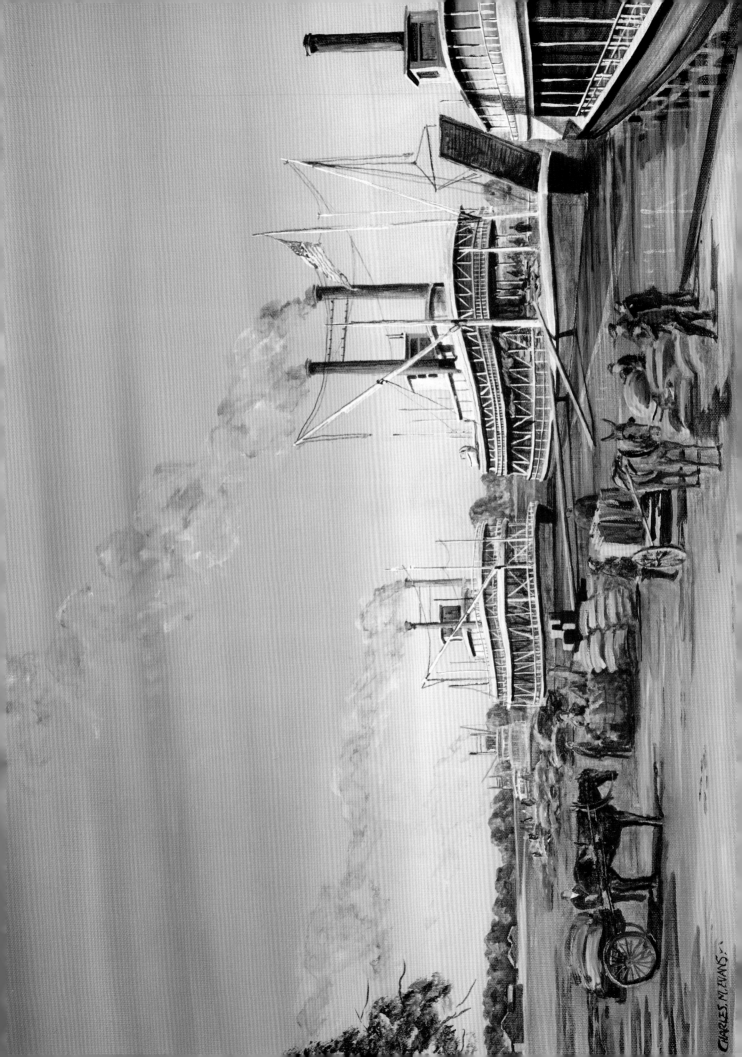

CHARLES. M. EVANS.

《威尼斯》

我去过威尼斯许多次，乘坐水上的士看到建筑物的那一刻，我就开始手痒，迫切地想要拿出画纸来记录眼前的美景。威尼斯历史悠久，几个世纪以来，我崇拜的许多艺术家都在这里画过画。即使在阴天，威尼斯的光线也是美妙绝伦的。这里的建筑物色彩反映了它们的年代和自身的特点。画作中的这般美景在威尼斯随处可见，令我深受启发！

除了标志性的贡多拉，这幅画中并没有太多其他船。众所周知，贡多拉对威尼斯来说十分重要。因此，我在画中用醒目的颜色来描绘贡多拉及船上的船夫们。

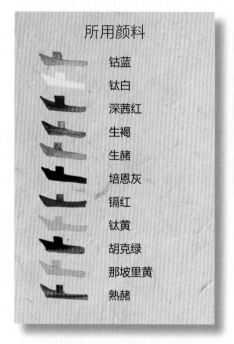

所用颜料

- 钴蓝
- 钛白
- 深茜红
- 生褐
- 生赭
- 培恩灰
- 镉红
- 钛黄
- 胡克绿
- 那坡里黄
- 熟赭

用培恩灰和熟赭调和出贡多拉浓烈的黑色，并用细圆刷绘制船夫手中的长杆。用同样的颜色绘制船夫的两条腿，上半身涂上钛白，待白色干燥后，用细圆刷蘸取深茜红绘制条纹。用细圆刷蘸取那坡里黄为长杆的边缘处上色，以达到提亮的效果。

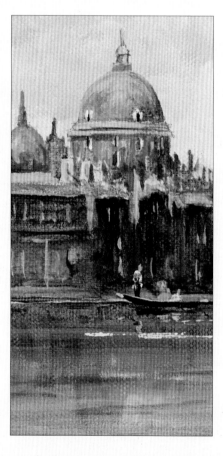

只需几种颜色和少许细节就能绘制出逼真的穹顶，这简直太神奇了！先用生褐和培恩灰的混合色为穹顶上色，然后以向下的笔触叠涂生褐和钛白的混合色。注意，画面中下方水中的几笔那坡里黄是如何刻画出建筑的倒影，为画作添加光线和吸引力的。

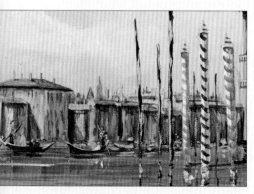

当一幅画中有许多垂直的线条时，所有的建筑物都在视觉上被统一拔高了。烟囱、尖顶、长杆等元素都可以成为画中的垂直线条。

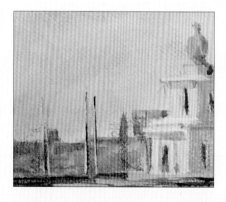

位置恰当的紫色色块可以让远处的建筑物看起来更有距离感。这些紫色其实是钴蓝和深茜红的混合色，衬托出用钛白和那坡里黄混合色绘成的建筑物。

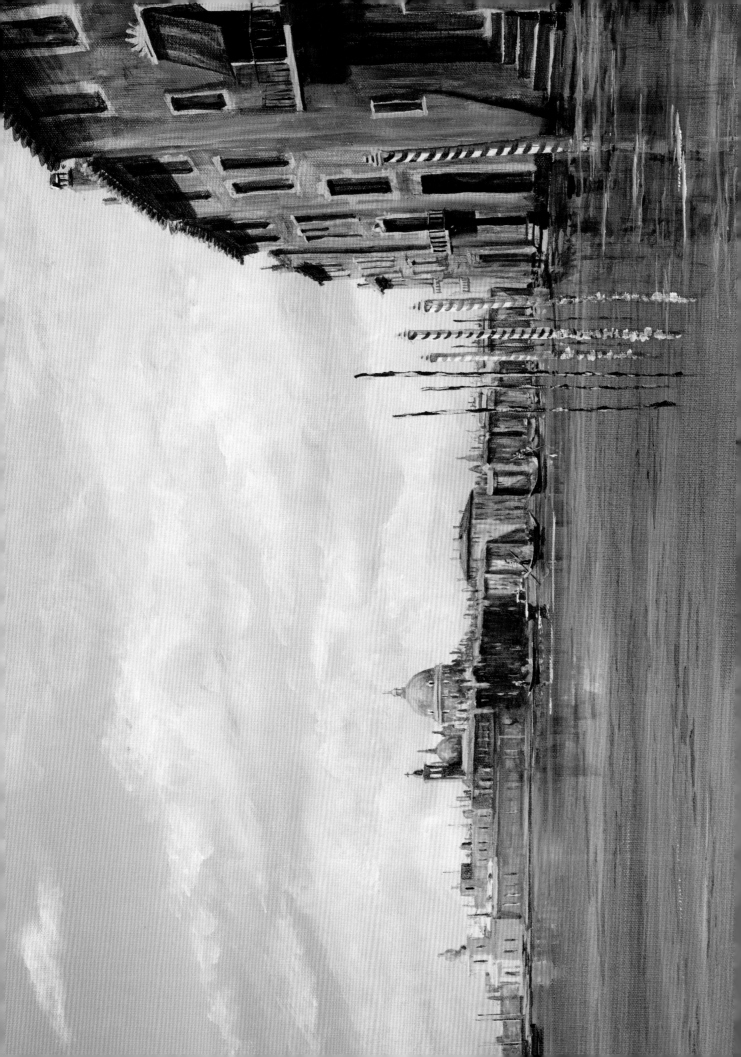

《托伯莫里港口》

　　这幅作品描绘的是苏格兰马尔岛的托伯莫里港口，前景中停泊着几艘可爱的老式渔船，远景则是茂密的森林和美丽的岬角，阳光照射在远处的山坡上，让画面看起来更为梦幻。

　　第一次造访这座岛时我住在朋友卡勒梅的房子里，他告诉我从他家到托伯莫里有两个小时的车程，这令我非常惊讶，我从来不知道这个岛有这么大！那次的旅行很有价值，我从中获得了源源不断的创作灵感：托伯莫里港口风景如画，金雕在我的头顶盘旋，一切都那么美好。

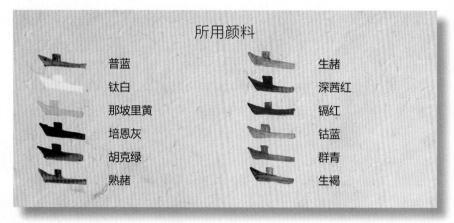

所用颜料

普蓝	生赭
钛白	深茜红
那坡里黄	镉红
培恩灰	钴蓝
胡克绿	群青
熟赭	生褐

用普蓝画出深邃而明亮的天空，然后用手指蘸取钛白在画面上涂抹、打圈，画出白云的顶部。仔细观察图中被放大的白云，你会发现普蓝和钛白的搭配效果非常好，白色在普蓝的深色背景中表现得很棒。

用普蓝在港口墙壁的上方画一些杂乱的线条，并用钛白添加高光。用生褐绘制若干麻袋和竖直的杆子，这些物品本身并没什么意义，但它们可以营造出一种忙碌的氛围来表明港口正被使用。

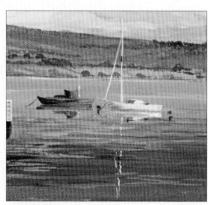

这组游艇为画面的中景添加了一些趣味。用钛白和少许普蓝绘制白色游艇及其在水中的倒影，画法非常简单。蓝色游艇是人造产物，并非自然景观，因此颜色要与天空及水面有所区分，我使用的是群青。注意倒影的绘制，水面上漂浮的所有事物都会有自己的倒影，红色浮标也不例外，这些红点能吸引观者的目光。

我想画出水面的波动感，因此并没有完全绘制船只的镜像，而是将倒影画得有些破碎。我使用了一些饱和度很高的颜色来刻画倒影。将深茜红和生赭混合，调出可爱的橙色，用少许钛白提亮画面。原本的水面颜色是普蓝和少许胡克绿的混合色，再加上几笔熟赭。

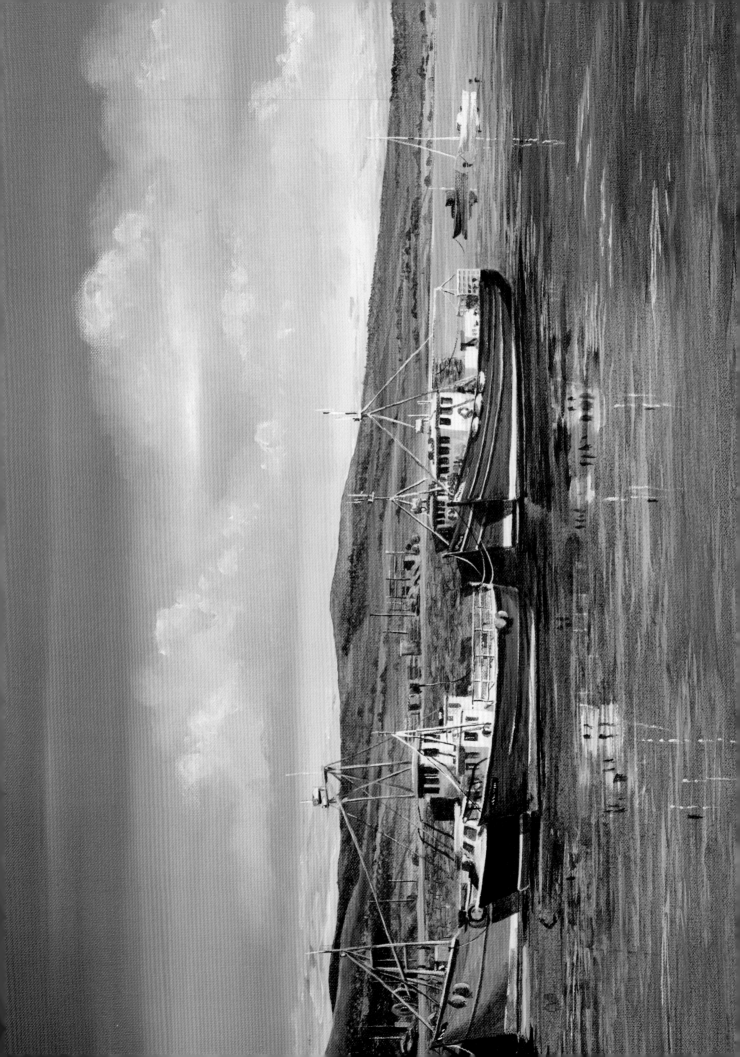

原版书索引

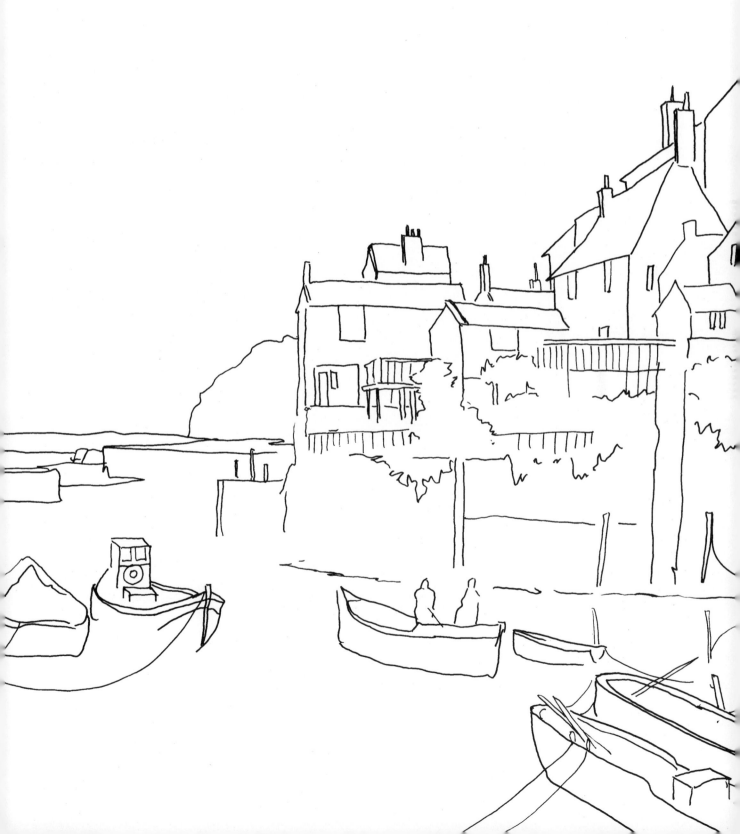

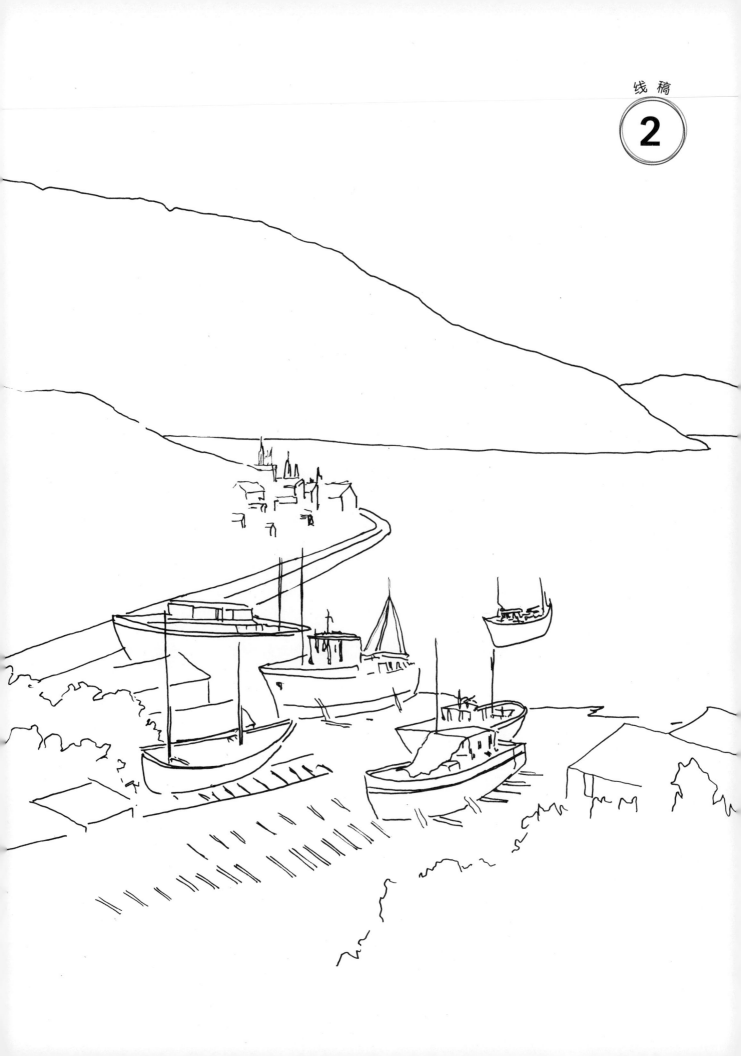

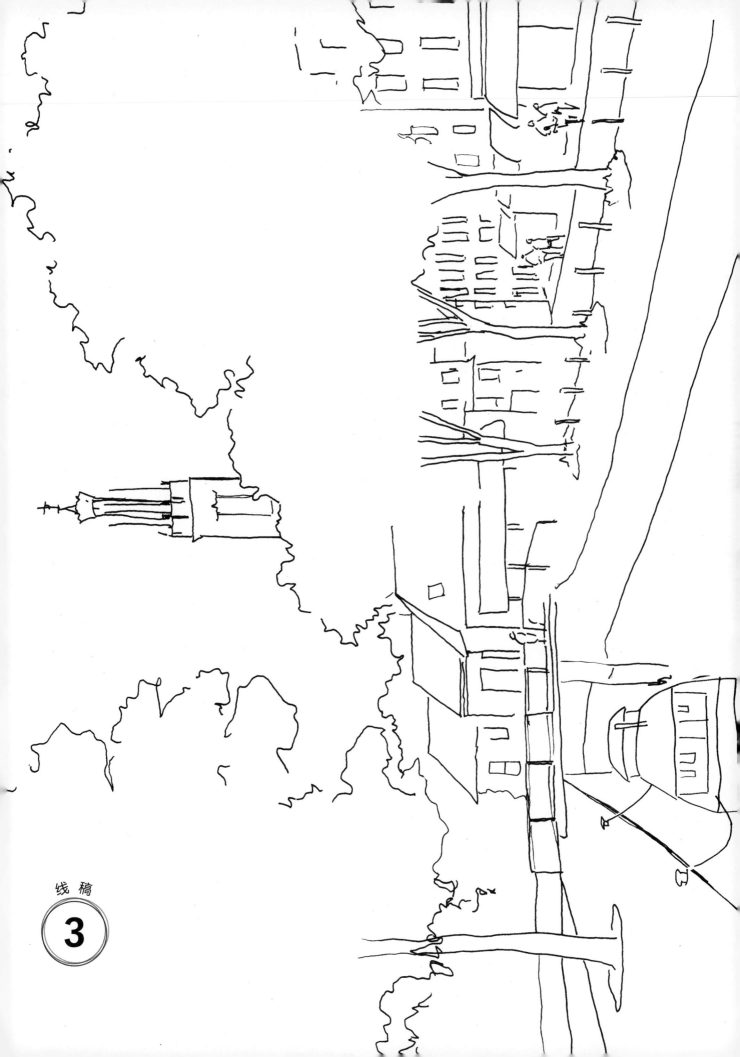

线稿

③

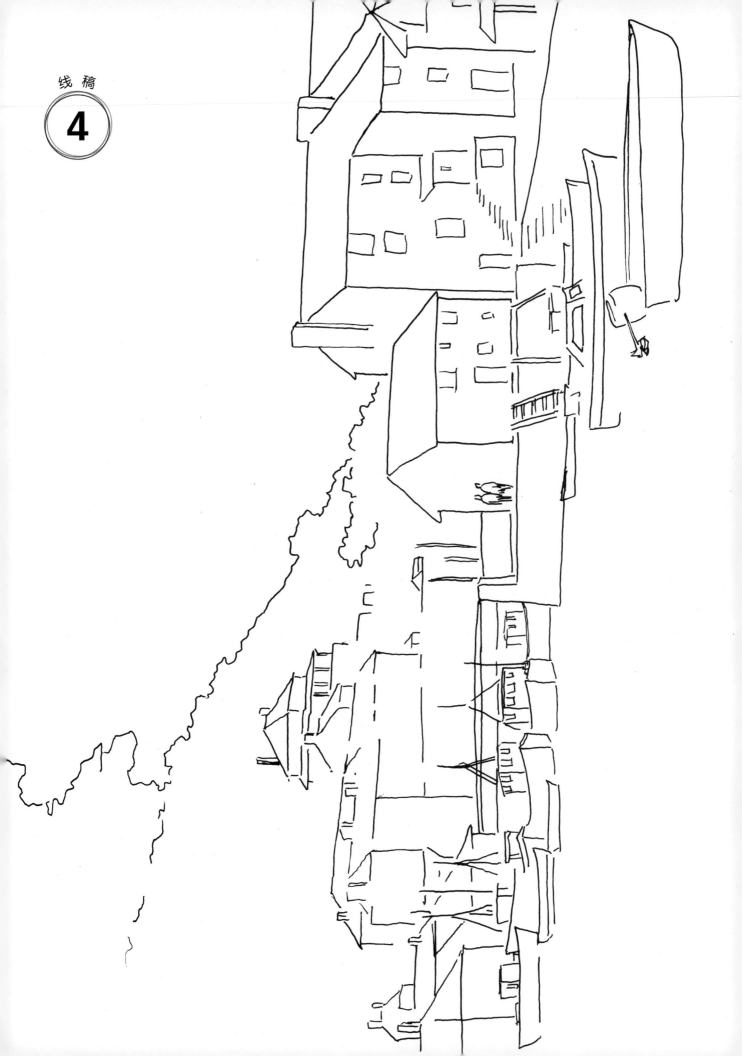

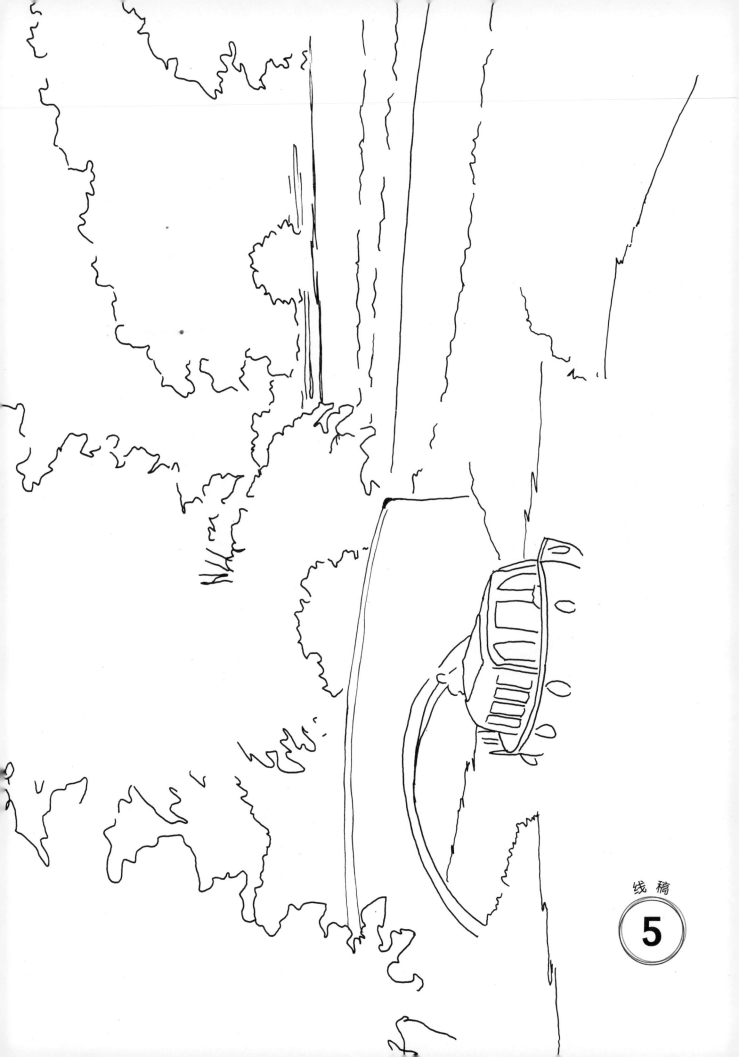

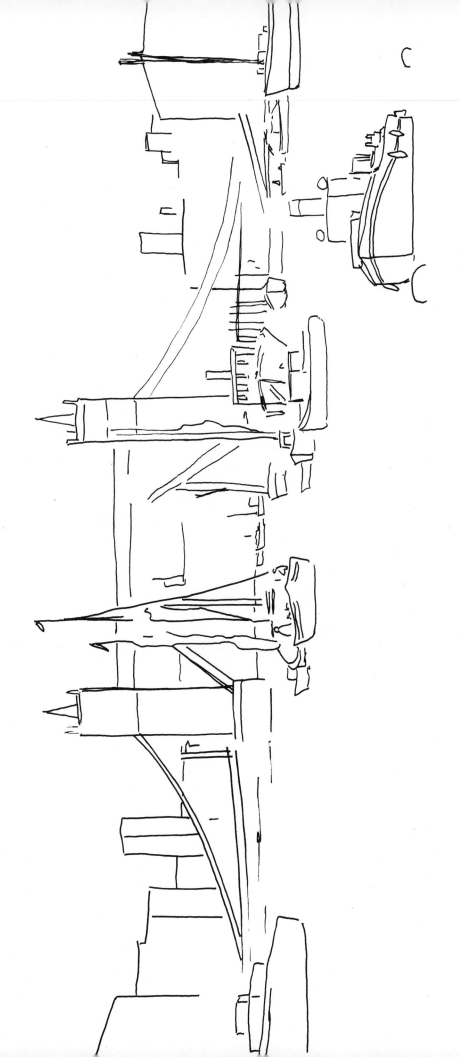

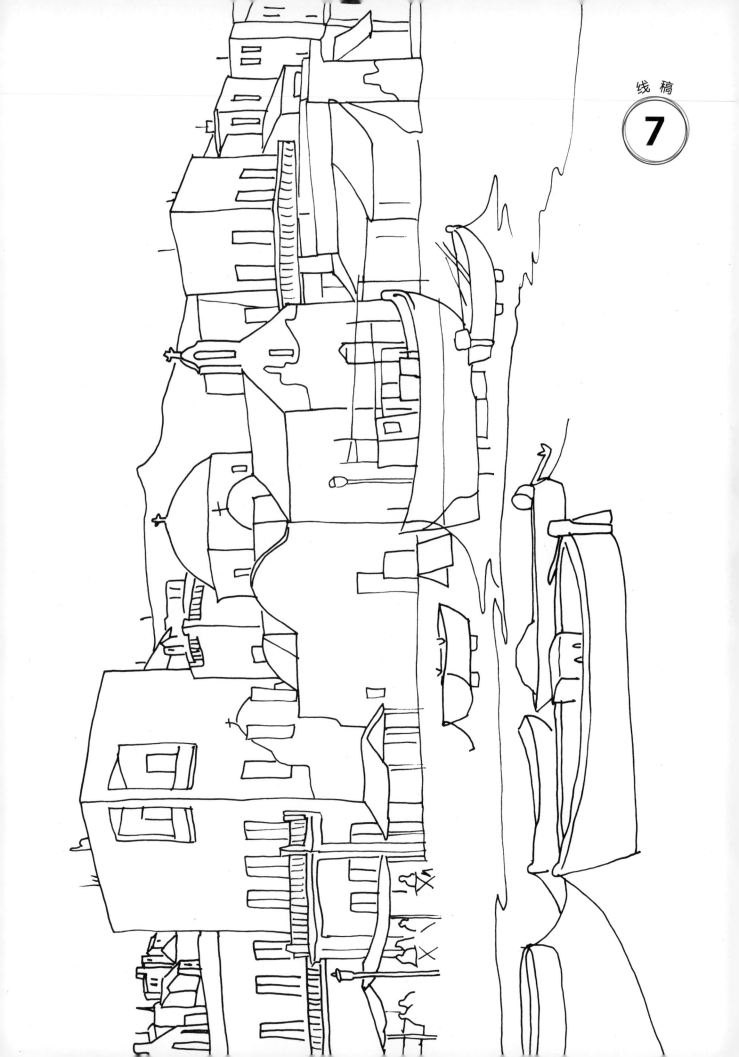

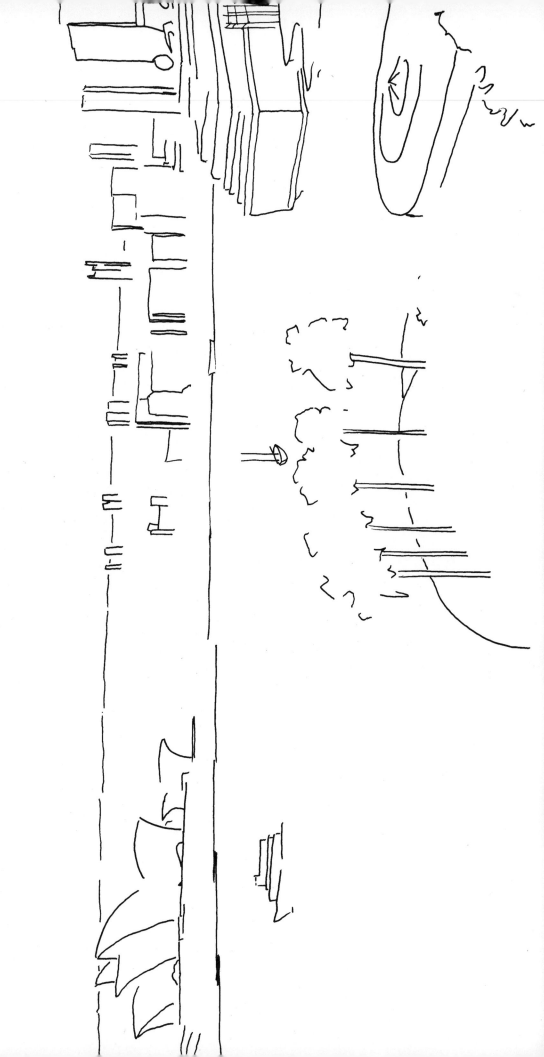

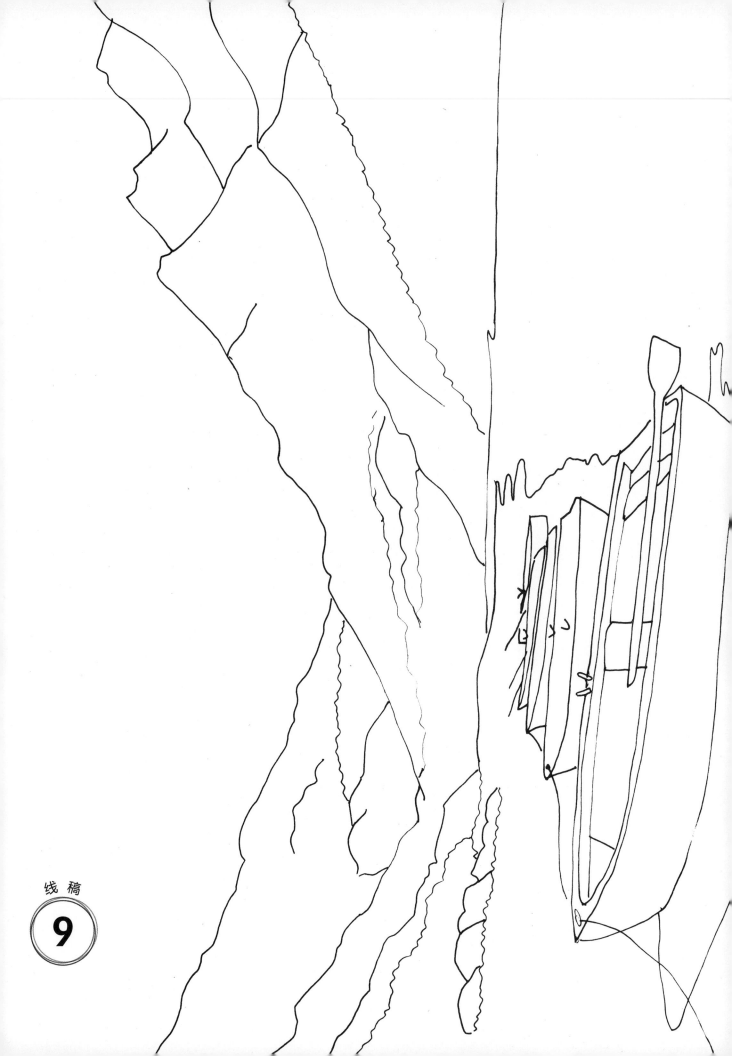

线稿

9

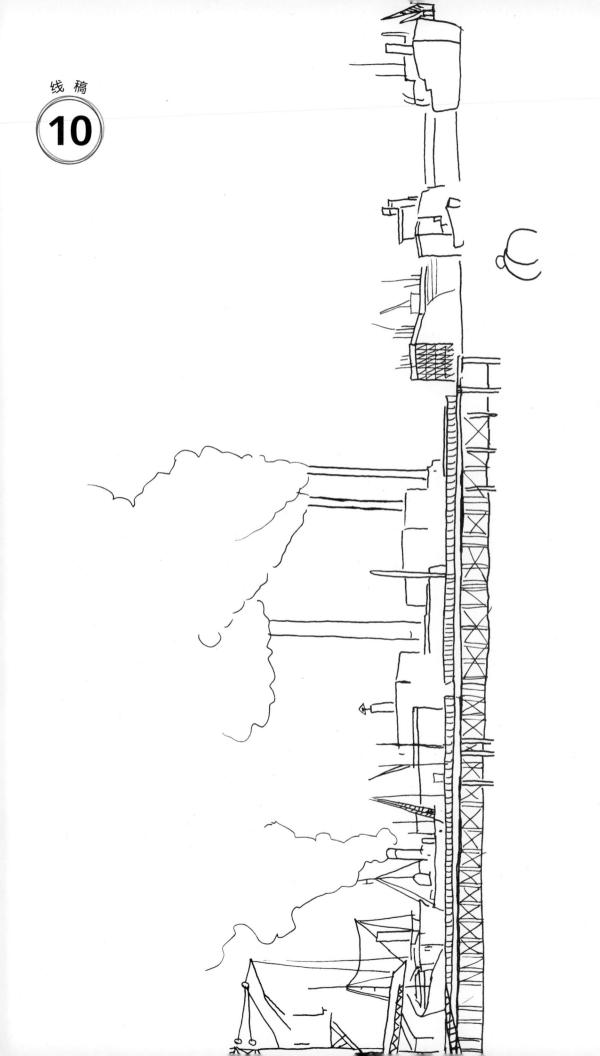

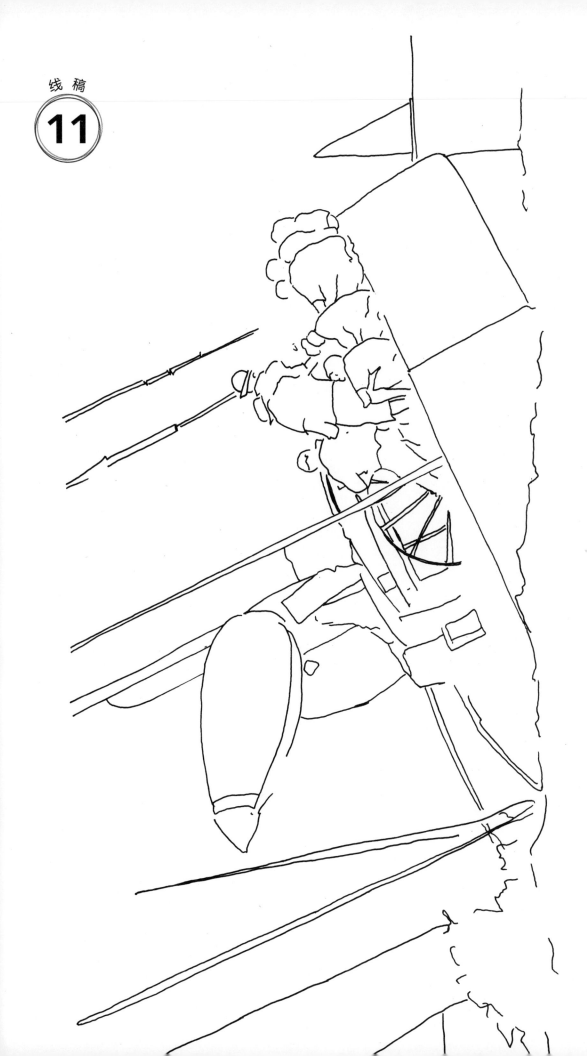

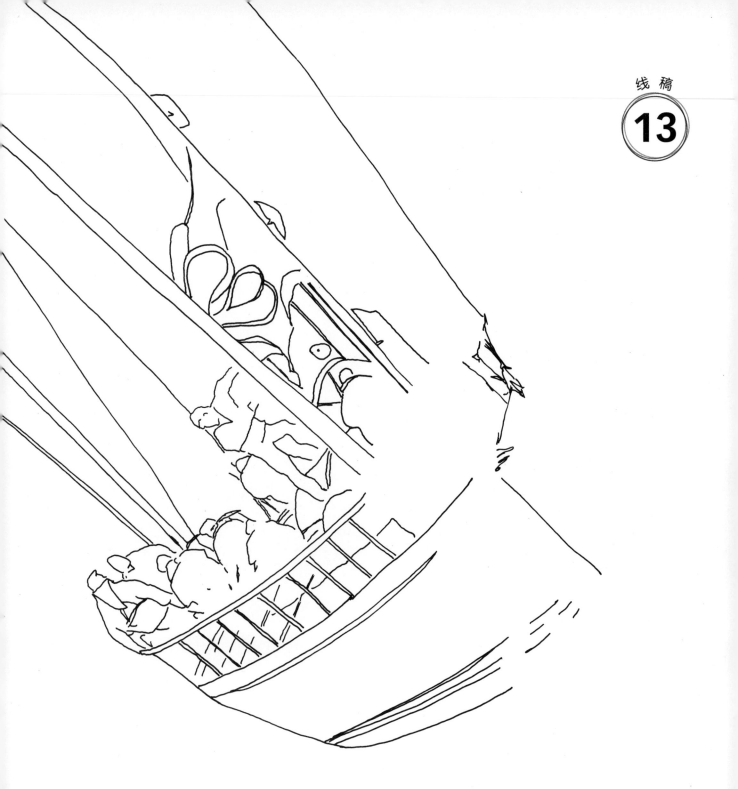

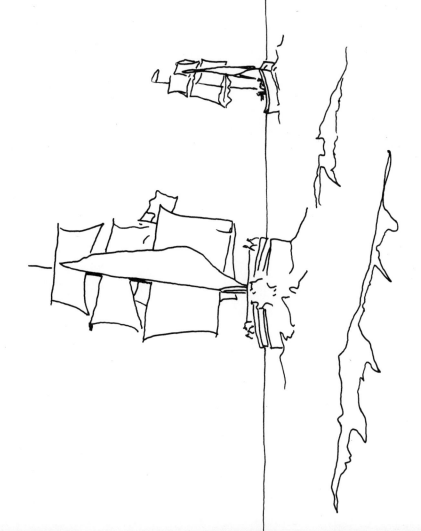

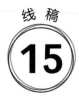

線稿
15

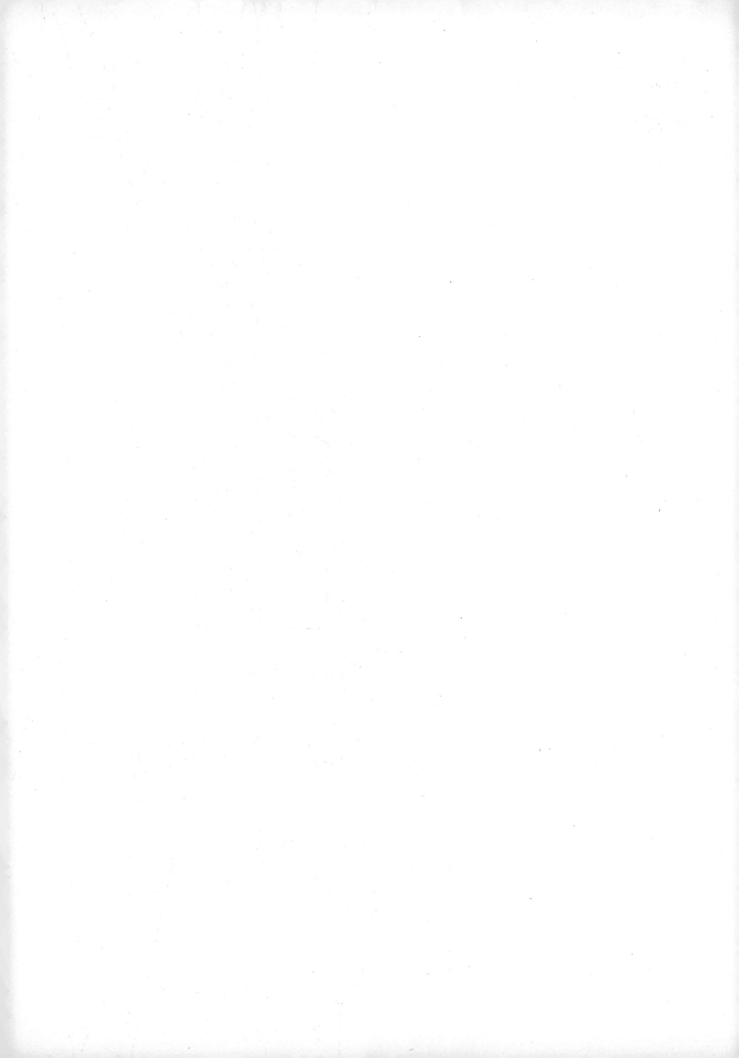

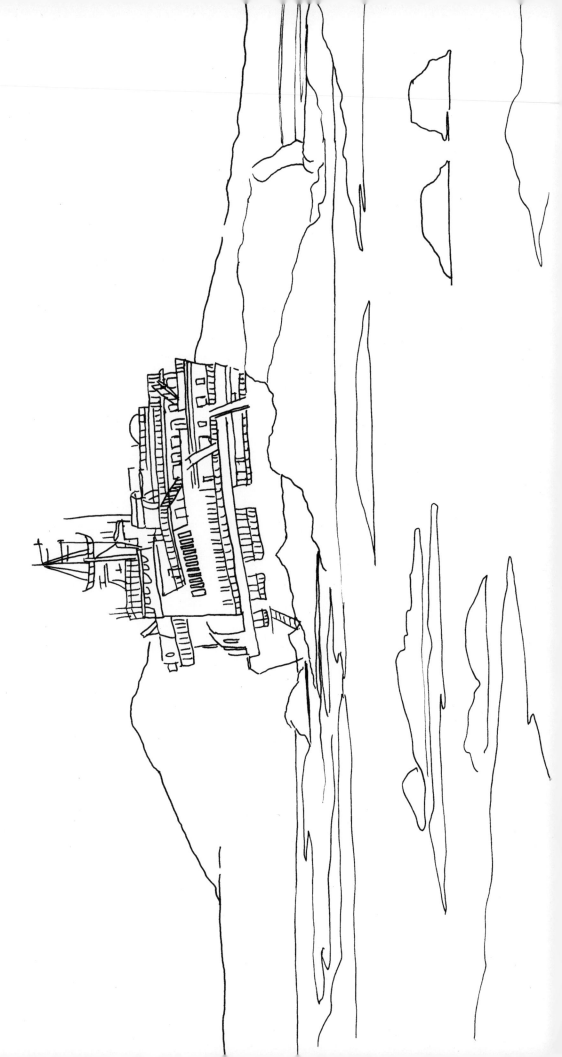

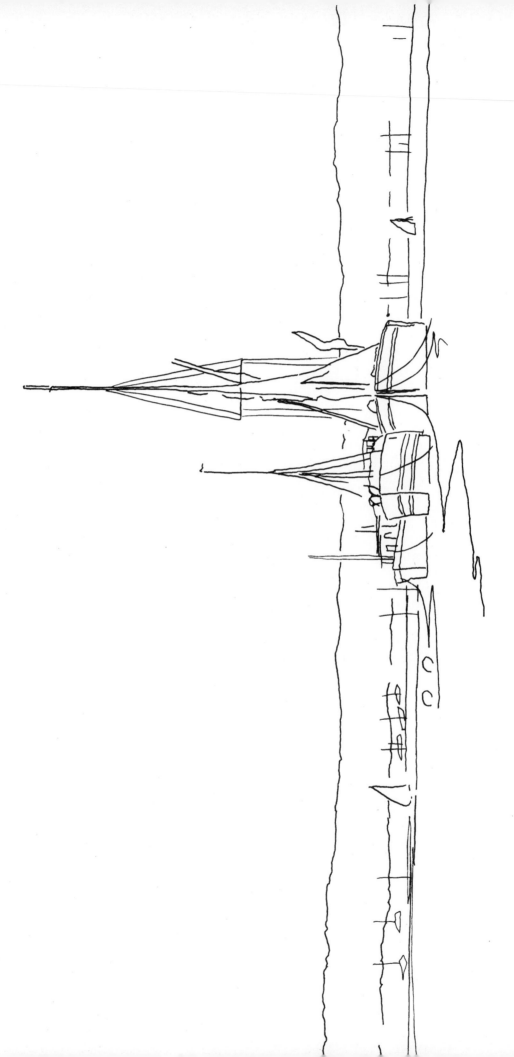

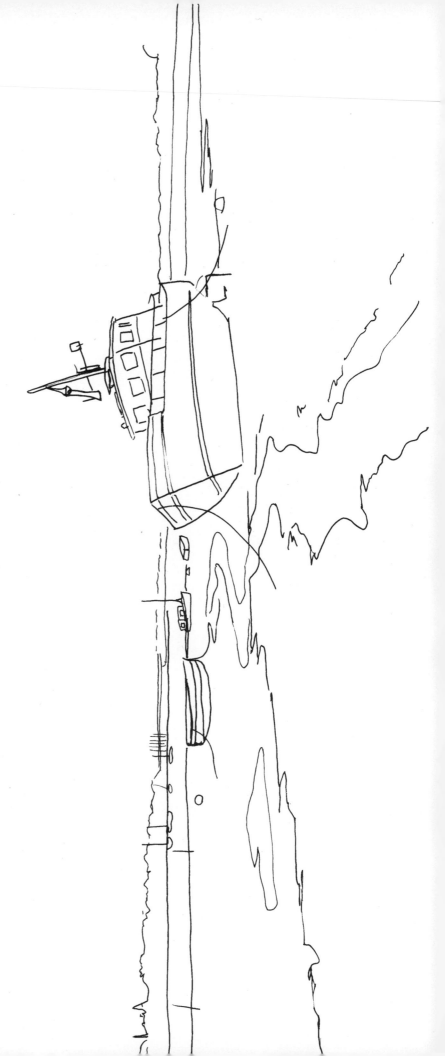

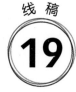

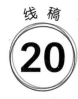

线 稿

20

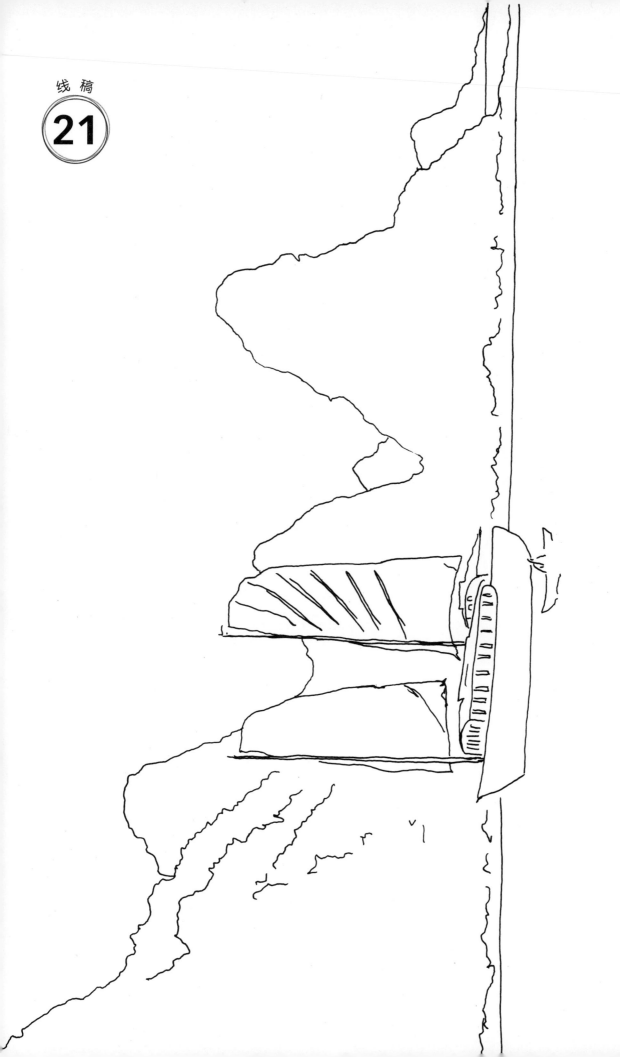

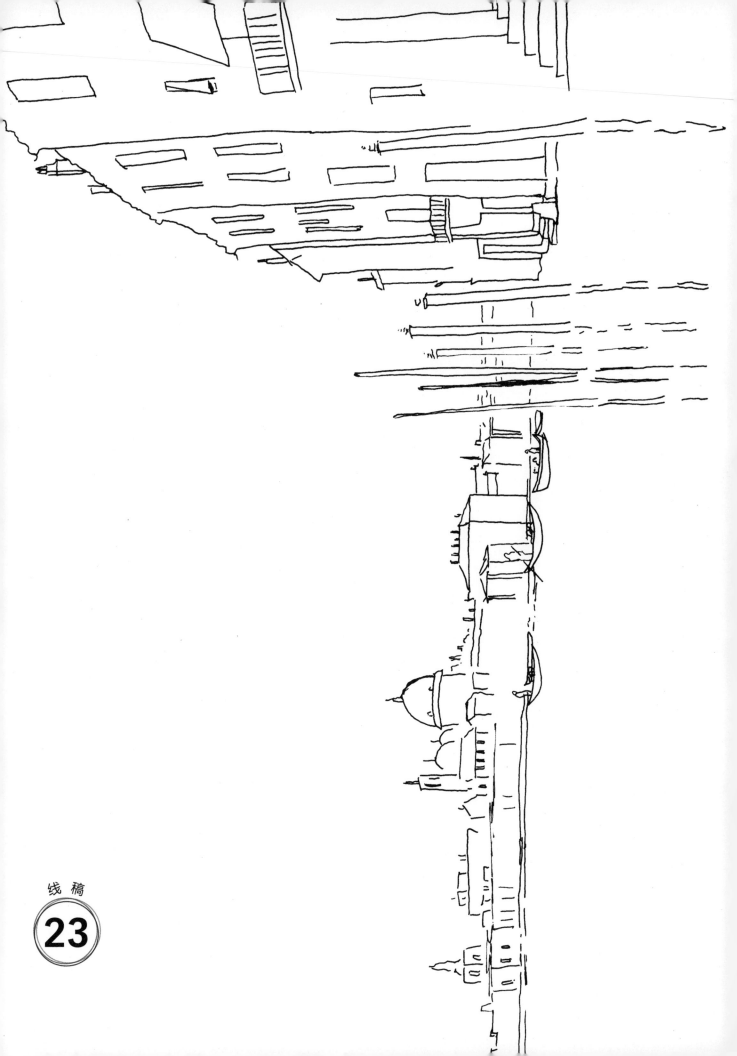

线稿
23

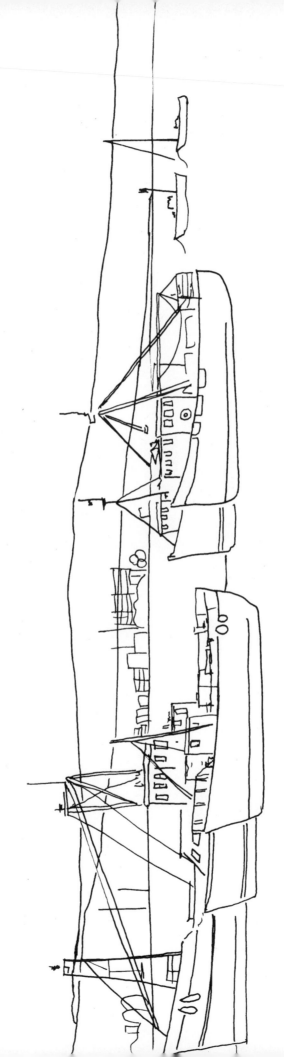